런던의 착한 가게

모두가 함께 살아가는 세상을 꿈꾸는 런던의 디자이너-메이커 13인

런던의 착한 가게

박루니 글 · 니코스 초가스 사진

아트북스

Just Glass

Than

Meg
Matthews

Liy

di Mottram

Wilbur
& Gussie

Gi

Julien

you for...

ISSA

ing

Rigby & Peller

Mimi Hollida

Caireen at Fineline Upholstery

Betty Jackson

with love
Amanda ox

thanks

EASTPAK

NOOK
+ Willow

ing

FOSSIL

지속 가능한 삶을 꿈꾸는 런더너를 만나다

　　2년 전쯤 런던의 친구네서 열린 파티에서 한 일본인과 잠깐 이야기를 나눈 적이 있다. 런던 비즈니스 스쿨에서 MBA 과정을 밟고 있던 그는 런던에 오기 전에는 누구나 아는 프랑스 명품 브랜드 일본 지사의 마케팅 팀에서 근무했다고 했다. 나 또한 잠시나마 패션 업계에 발을 담근 적이 있다는 공통점 때문에 대화는 패션으로 시작되어, 당시 런던에서 중요한 이슈였던 공정무역 패션에 이르게 되었다. 그의 말에 따르면 공정무역은 결국 마케팅 전략이라고 했다. 신규 패션 브랜드가 주류 시장에 진입하기 위해 내세우는 전략으로, 언뜻 새로워 보이지만 실은 럭셔리 브랜드들이 이미 오래전부터 해왔고 너무나 당연해서 전혀 홍보할 생각도 없었던 것이라고 했다. 그의 말투에서 세상만사 마케팅으로 설명할 수 있다고 믿는 게 뚝뚝 묻어났다.

마케팅의 관점에서 본다면 공정무역에 대한 그의 견해를 틀렸다고 할 수는 없을 것이다. 하지만 그것은 도쿄 지도를 보면서 런던에서 길을 찾아가려는 태도가 아닐까. 공정무역은 마케팅이라는 틀로는 설명할 수 없는 다른 관점에서 시작된 것이니까. 이날의 짧은 대화를 계기로 나는 이 책을 쓰기로 마음먹었다. 영국의 대표적 백화점인 해로즈나 셀프리지 밖으로 한 발자국도 나와 보지 않은 사람들을 위한 런던 쇼핑 가이드북을 쓰고 싶어진 것이다.

런던에 와봤든 그렇지 않든 간에 대부분의 사람들이 런던에 대해 갖고 있는 이미지는 한참 앞서 나가는 선진 도시라는 것이다. 나는 그런 이미지를 주는 이유가 런던이 세계 어떤 도시보다 더 많은 실패를 더 먼저 경험했기 때문이라고 생각한다. 현대 문명을 지금과 같은 시스템으로 작동하게 만든 산업화는 런던에서 가장 먼저 시작되었다. 그리고 노동문제, 계급문제, 환경오염, 과소비 등 시스템의 실패 또한 차례차례 겪은 도시다. 잘 알다시피 한국의 우리에게 이미 닥쳤거나, 혹은 닥칠 문제다.

디자인 또한 산업화의 폐해 때문에 발전했다. 18세기 사람들은 공장에서 대량으로 물건을 만들기 시작한 동시에 공장에서 만들 수 없는 물건에 가치를 두기 시작했다. 공장에서 물건을 만들지 못했던 먼 과거를 그리워한 이유는 단순하게 말하자면 그때는 사람이 사람 취급을 받았던 시대이기 때문이다. 현대 디자인의 아버지라 불리는 윌리엄 모리스는 아름다운 물건은 기계로는 만들 수 없고 사람 손으로만 만들 수 있다고 결론 내리고 수공업을 부흥시키려고 했다. 이런 노력은 예술공예운동으로 발전

했다. 결국 이 예술공예운동은 실패했다고 평가되지만, 역사적으로 보면 꼭 그런 것만도 아니다. 물건은 아름답고 쓸모 있어야 한다는 윌리엄 모리스의 생각이 현대 디자인을 탄생시켰기 때문이다. 이전까지만 해도 생활용품이 아름다워야 한다는 주장은 누구도 하지 않았다.

런던에서는 요즘 '지속가능성(Sustainability)'이 화두다. 이 단어는 생긴 지 오래된 말이 아니다. 위키피디아에 따르면 1980년대 UN에서 환경문제를 논의하는 자리에서 쓰이기 시작했다고 한다. 속된 말로 이렇게 가다가는 지구가 망할지도 모른다는 위기감 때문이었다. 지속가능성을 말할 때는 반드시 세 개의 마지노선을 함께 말하는데 각각 환경, 사회, 경제다. 셋 중 무엇 하나 해치지 않으면 어떤 일이든 지속될 수 있다는 논리로, 예컨대 지속가능한 에너지, 지속가능한 디자인, 지속가능한 경제 등등으로 응용할 수 있다.

특히 런던은 유럽에서도 지속가능함을 추구하는 비즈니스가 가장 활발한 도시다. 무슨 말인고 하니, 스스로 지속가능한 비즈니스라고 선언한 사업장의 수가 가장 많다는 뜻이다. 지속가능한 비즈니스는 몇 가지 범주로 나눌 수 있다. 먼저, 공정무역 상품들이다. 커피부터 패션에 이르기까지 공정무역의 인증을 거쳐 생산되는 상품의 종류가 다양해지고 있다. 두 번째는 재활용이다. 리사이클부터 업사이클까지 자원을 재활용할수 있는 다양한 방법이 등장하고 있다. 세 번째는 디자이너—메이커다. 이전까지 디자인은 대량생산을 전제로 했다면, 최근에는 디자이너들이 다품종 소량의 상품 제조에 직접 뛰어든다. 네 번째는 종류가 다양해지고 있는

소규모 산업이다. 이것은 세 번째 디자이너-메이커 운동과 맥을 같이 한다. 다섯 번째는 공유경제다. 쉽게 생각하면 물건을 소유하는 대신 필요할 때만 빌려 쓸 수 있는 대여 제도로 물건의 효용을 높이는 것이다. 나아가 사업체의 소유와 운영을 조합원들과 공유하는 협동조합도 있다.

런던에서 지속가능한 비즈니스가 본격적으로 이야기되기 시작한 해는 2009년이다. 2009년은 2008년 9월 미국에서 시작된 금융 위기가 전 세계로 확산되어 가던 시기였다. 문제의 해결책으로 지속가능한 비즈니스를 가리킬 수 있었던 이유는 전부터 오랫동안 과거 비즈니스 모델이 한계에 도달할 것이라고 예상하고 그 대안을 찾으려 노력해온 사람들이 있기 때문이다. 최근 관심을 많이 받는 주제다 보니 인터넷에 자료가 넘쳐난다. 검색창에 단어 한두 개만 쳐 넣으면 지속가능한 비즈니스가 어떤 식으로 운영되는지, 운영방법에 대한 객관적인 자료는 쉽게 얻을 수 있다. 이와 비교하면 왜 지속가능한 비즈니스를 하는지, 해야 하는지에 대해서는 아주 적은 양의 자료만 있다.

전혀 의도하지 않았지만 런던에서 소위 지속가능한 비즈니스를 하는 친구들을 알게 되었고, 그래서 런던의 젊은이들 상당수가 여기에 관심을 두고 있다는 사실을 알고, 왜 하려는지도 알게 되었다. 이제 그들의 이야기를 해보겠다.

2013년 여름
박루니

III. Craft and Utility

IV. Food

I. Fashion

사피아 미니 공정무역 패션 브랜드 '피플 트리' 설립자
크리스토퍼 래번 패션 디자이너
피파 스몰 주얼리 디자이너
일레인 버크 가방 메이커

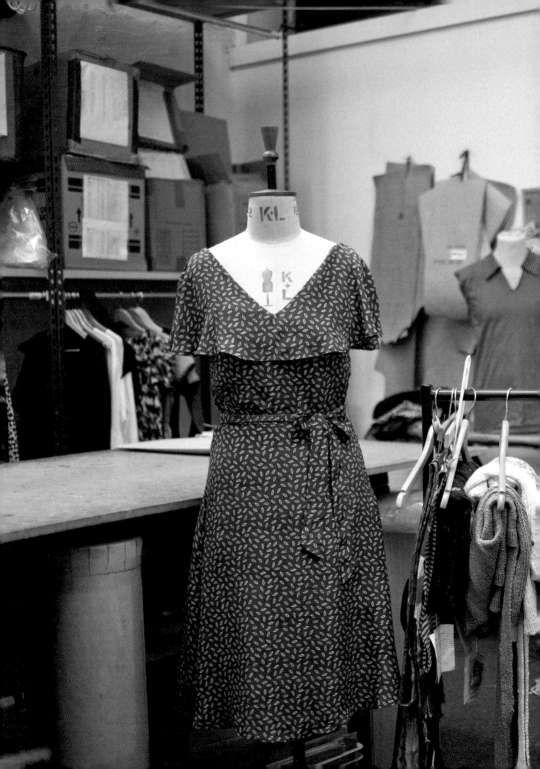

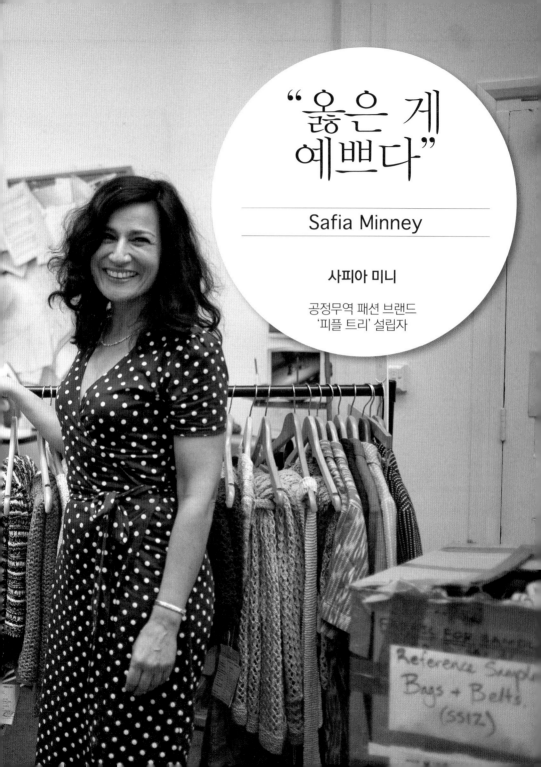

"옳은 게 예쁘다"

Safia Minney

사피아 미니

공정무역 패션 브랜드
'피플 트리' 설립자

사피아 미니를 처음 만난 건 3년 전쯤이다. 네팔의 카트만두에서였다. 패션 브랜드 피플 트리의 설립자로 유명한 터라 이름은 들어본 적이 있었다. 그녀는 20여 년 전, 금융계에서 일하는 남편(당시 남자친구)을 따라 일본으로 건너간 뒤 공정무역 홍보에 뛰어들어 패션 브랜드까지 설립한 입지전적인 인물이다. 사피아는 피플 트리가 일본에서 성공적으로 뿌리를 내리자 2001년 영국에도 피플 트리를 설립했고, 그전까지만 해도 황무지와 같았던 공정무역 패션 시장을 개척한 공로를 인정받아 2011년 영국 여왕에게서 대영제국 훈장을 받았다. 록 밴드 비틀스, 축구 선수 데이비드 베컴, 소설가 JK 롤링 등 국가에 큰 기여를 한 영국인에게 수여되는 훈장이다. 그러나 당시만 해도 나는 공정무역에 대해서도, 사피아에 대해서도 막연히 알고 있었

을 뿐이었다. 그래서 그녀의 숙소는 네팔의 무너져가는 전통 가옥의 자재들을 모아 세운 아름다운 부티크 호텔 드와리카일 것이라고 짐작했다.

막상 저녁식사 초대를 받아 찾아 간 약속 장소는 정전 때문에 가로등이 모두 꺼져 한 치 앞도 보이지 않는 골목길 안쪽에 있었다(당시 카트만두는 전력 사정이 나빠 하루 12~16시간씩 정전이기 일쑤였다). 사피아가 마중을 나와 있지 않았다면 지나쳤을만한 곳이었다. 털실로 짠 카디건과 낡은 청바지 차림의 그녀가 앞장서서 길을 안내했다. 그곳은 현지의 공정무역 생산자 단체 쿰베시와르 테크니컬 스쿨(이하 KTS)을 운영하는 가족의 사택이었다. 피플 트리는 초창기부터 협업해온 이 단체와 갑과 을이 아니라 가족 같고 친구 같은 허물없는 관계를 맺고 있었다. KTS 팀이 런던을 방문할 때는 사피아의 집에 머물고, 피플 트리 팀이 카트만두에 올 때는 매번 이곳에 머문다고 했다. 출장비를 획기적으로 줄일 겸 말이다.

네팔의 전형적인 가옥들처럼 사택 맨 위층에 부엌 겸 식당이 자리했다. 식당에서는 화보 촬영 팀이 휴식을 취하고 있었다. 모델로 온 로라 베일리는 영국 패션 잡지 『보그』의 온라인판에 윤리적인 패션 관련 블로그를 운영하는 블로거로도 활동 중이라고 했다. 나중에 KTS에서 자원봉사 중이던 영국 출신의 두 여학생이 합석했다. 정전 탓이기는 했지만 촛불로 밝힌 저녁 식사 분위기는 오붓했다. 소박한 가정식으로 시작해 네팔의 전통주로 식사가 마무리되는 동안 나는 자연스럽게 이 패션계의 사회운동가를 관찰할 기회를 갖게 되었다.

그녀에 대한 첫인상은 따뜻하다는 것이었다. 주변 사람들 누구에게나 깊은 관심을 보이고, 다른 사람들의 일을 염려하고, 감정이입하는

인도에서 제작하고 피플 트리가 판매하는 반지. photo©Safia Minney

데 탁월했다. 세 번쯤 만나자 나는 그녀에게 홀딱 반하고 말았다. 우리 둘 다 한동안 잡지사에서 기자로 일했다는 공통점도 친밀감을 높이는 데 한 몫했다. 사피아는 제품 디자인 관련 잡지에서 기자로 일했고, 그 경험으로 공정무역을 홍보하는 잡지를 발행했다. 그리고 취재 중에 알게 된 좋은 물건을 만드는 사람들이 유통 경로를 찾지 못하는 현실을 보고 시작한 게 피플 트리다. 자신이 믿는 바를 실천하려는 그 의지에 경외심을 느끼지 않을 수 없었다.

> "어렸을 때부터 옷을 좋아했어요. 부모님이 용돈을 주지 않기 때문에 제가 직접 벌어서 샀어요. 구제 숍이나 세일을 찾아다녔죠. 돌이켜보면 후회가 돼요. 그렇게 힘들게 모은 돈을 플라스틱 귀걸이나 가죽으로 만든 미니스커트에 썼다니!"

그녀가 오가닉이나 공정무역에 관심 갖게 된 계기는 별게 아니었다. '내 피 같은 돈, 단돈 1페니라도 허투로 쓰고 싶지 않겠다!'는 야무진 선택이었다.

사피아는 함께 일하는 사람들에게 확실하게 동기부여를 해주는 특별한 능력으로도 꽤나 유명하다. 패션계 안팎의 수많은 사람들이 재능기

부를 자처했다. 직접 만나보니 그 이유를 알겠다. 한 치의 의심 없이 공정무역의 대중화를 믿고, 더 많은 사람들에게 공정무역을 알릴 방법만 고민하는 사람이기 때문이다. 그녀는 적을 만드는 것도 두려워하지 않는다.

2009년 피플 트리는 방글라데시의 빈곤 퇴치 관련 NGO와 함께 영국의 대표적인 패스트 패션 브랜드 프라이마크(Primark)의 새 매장 앞에서 평화 시위를 주도하기도 했다. 프라이마크는 전 품목의 가격이 10파운드 내외로 영국 물가에 비교해 엄청나게 저렴하다. 그게 가능한 것은 하청업체의 인건비를 후려치기 때문이라는 의혹을 받고 있다. 사피아 미니는 이 업체와 일하는 방글라데시 하청업체 직원들의 "수입이 2년 전보다 줄어드는 이상한 일을 겪고 있다"며 공개적으로 비난을 서슴지 않았다. 심지어 부도덕한 기업의 점포 수 확대를 정부 차원에서 규제해달라며 매장이 들어선 지역의 MP, 우리말로 구청장과 대담을 갖기도 했다. 구청장은 노동당 소속이자 파키스탄계 이민 2세대로, 현직 정치가들 가운데 이 사안에 대해 그 누구보다 심정적으로 공감할 사람인 셈이다!

비록 해외에서 부도덕하게 구는 기업의 영국 내 영업을 규제할 법안은 아직까지 실현되지 못했지만, 이 도발적인 시위는 다시 한 번 언론이 패스트 패션의 해악을 보도하는 데 일조했다. 또, 공정무역에 몸담은 사람들 안에 잠들어 있는 열정을 불러일으키는 데도 공헌했다. 마치 패션계 사람들이 런던이나 파리 컬렉션을 보며 에너지를 충전하는 것처럼, 공정무역의 사람들은 잘못된 일을 잘못되었다고 말할 수 있을 때 에너지를 얻는다.

오랜만에 런던에서 다시 만났을 때 사피아는 『벌거벗은 패션

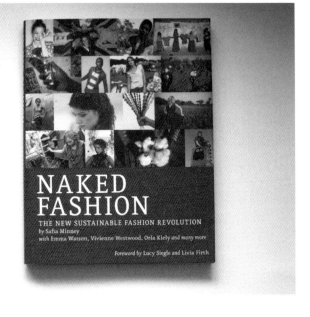

『벌거벗은 패션』의 표지

(Naked Fashion)』이라는 책을 막 완성한 터였다. 피플 트리 창립 10주년을 기념해 그간 협업해온 수많은 사람들, 영국인 · 인도인 · 일본인 등 다양한 국적의 패션 디자이너, 그래픽 디자이너, 사진가, 모델, 직공 들의 경험과 견해를 인터뷰 형식으로 엮은 책이다. 피플 트리와 공정무역 패션의 역사가 일맥상통하는 만큼 공정무역에 관심 있다면 꼭 읽어볼 만하나.

피플 트리는 공정무역으로 만든 패션이 촌스럽다는 편견을 바꾸며 지금과 같이 크게 성장하게 되었다. 2007년 일본판『보그』와 함께 공정무역 패션에 관한 특집 기사를 만든 게 큰 돌파구가 되었다. 비비언 웨

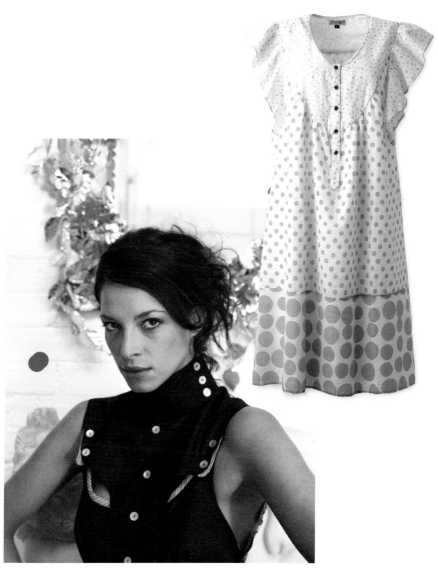

쓰모리 지사토와 보라 악수가 피플 트리를 위해 디자인한 드레스.
오른쪽 위의 드레스가 쓰모리 지사토의 디자인이다.

스트우드, 쓰모리 지사토, 보라 악수, 올라 카일리 등 세계 각국의 유명 디자이너들이 피플 트리를 위해 디자인을 해주었는데, 이렇게 많은 디자이너들이 한 브랜드를 위해 디자인을 제공하는 일도, 잡지사에서 한 브랜드에 지면을 무료로 할애하는 일도 매우 드물다.

피플 트리의 사람 가운데는 에마 왓슨도 있다. 영화「해리 포터」시리즈에서 헤르미온느로 출연했던 이 영국 배우는 피플 트리에서 1년간 인턴으로 근무했다. 물론 평범한 인턴십은 아니었다. 인턴십 직후 피플 트리에서 20대 초반 여성을 위한 에마 왓슨 라인을 론칭하고 피플 트리의 홍보 대사로 활약하기도 했으니까. 미국으로 유학을 떠난 에마와 디자인 회의를 하기 위해 사피아와 인하우스 디자인 팀장이 뉴욕까지 날아가기도 했다.

한편, 유명 디자이너나 유명 인사를 기용한 홍보 전략이 안전하지만은 않다. 여타 패션 브랜드와 변별력이 없을 뿐 아니라, 스타의 유명세에 업혀가려 한다는 비난도 있기 때문이다. 그러나 사피아 미니에게 이따위 비판은 전혀 염려의 대상이 아니다. 더 많은 사람들에게 공정무역을 알리는 게 시급하다는 확고한 신념이 있기 때문이다. "이 책을 100명이 본다면 적어도 한 명은 공정무역에 대해 관심을 갖게 될 것"이라는 게 사피아 미니의 기대이다. 달리 말해, 다른 패션 브랜드에게 홍보는 판매 수익을 높이기 위한 수단이라면, 피플 트리에게 홍보는 기업 활동의 일부이자 과정이다.

그런데 공정무역 패션은 도대체 어떻게 생긴 거냐고 물을 때마다, 사피아는 답변을 우리에게 돌린다. "당신이 볼 때 공정무역 패션은 어

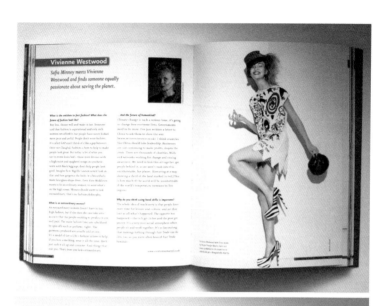

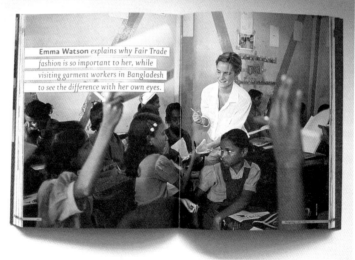

영국을 대표하는 디자이너 비비언 웨스트우드는 피플 트리를 위해 디자인을 해주었고(위), 에마 왓슨은 피플 트리의 홍보 대사로 활약했다(아래).

떠해야 할까요? 당신의 의견을 들려주세요." 지금까지 그녀는 많은 디자이너, 사진가, 패션 저널리스트, 바이어, 소비자 들에게 이런 질문을 던져왔고, 그 답들을 고민한 결과 공정무역 패션은 촌스럽다는 편견을 바꿨다. 물론 사피아 자신이 생각하는 좋은 디자인은 있다. 그녀는 함께했던 디자이너 중 가장 좋아하는 디자이너로 보라 악수를 꼽는데, 제조국의 전통 기술을 적극적으로 고려해 디자인해주었기 때문이다. 예컨대 네팔의 카트만두 노동자들과 작업한다면 뜨개와 자수를 넣어 디자인해주는 식이다.

수공 기술은 생산 기간이 길기 때문에 시류를 반영할 수 없는 생산 방식이다. 잘 팔린다고 해서 당장 추가 생산할 수 있는 것도 아니다. 자연스럽게 유행을 타지 않는 고전적인 아름다움이 피플 트리 옷 전반에 흐른다.

"유행, 그것은 패션 업체들이 만들어낸 허상에 불과합니다. 시즌마다 다른 옷을 소비하도록 재촉하는 고도의 최면술이에요. 유행 주기가 짧아질수록 버려지는 옷이 많아집니다. 유행 지난 옷을 리사이클링 하는 것도 임시변통에 불과합니다. 옷을 덜 생산하고 덜 소비하는 길로 가야 합니다."

최근 H&M 등 패스트 패션 브랜드들도 하청업체의 작업 환경

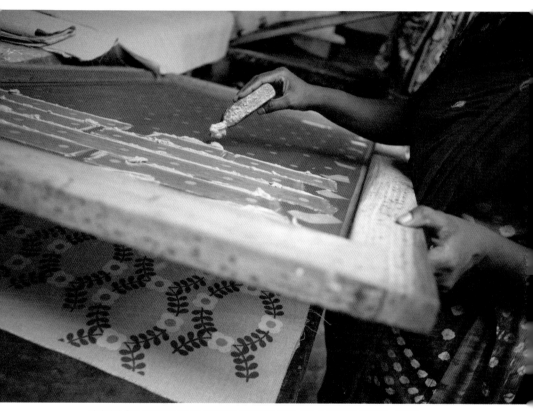

디자이너 올라 카일리의 패브릭 디자인을 방글라데시에서 실크 스크린으로 제작하는 중이다.
photo©Miki Alcalde

개선을 약속했다. 이런 변화가 피플 트리 등 대중적인 가격대의 공정무역 패션 브랜드에 위협이 되지는 않을까?

"아뇨, 거긴 아직 멀었죠. 그래도 최근 패스트 패션 브랜드들이 제3세계의 하청업체들에게 전보다 높은 급여와 나은 작업 환경을 약속하는 것은 긍정적인 변화예요. 하지만 계속 주시해야 해요. 소비자들이 그렇게 만들어진 제품을 원하기 때문에 억지로 바꾸는 거니까요. 현명한 소비자라면 원하는 것을 계속 요구해야 합니다. 시늉만 하고 약속을 지키지 않는 브랜드도 있어요."

예를 들면, 어떤 하청업체들은 여자 화장실의 개수를 늘리고 청결 상태도 개선하기로 약속한 후, 새로 지은 화장실이 더러워지지 않게 잠가 놓고는 감찰원이 올 때만 사용하는 척하기도 한다고 했다. 오랫동안 여성의 사회활동을 억압해온 개발도상국에서는 지금도 집밖을 나서면 여성 전용 화장실을 보기 힘들다. 때문에 많은 여성들이 배뇨 기관에 병을 달고 산다. 어떤 이들은 옷 한 벌 사는 데 남의 화장실까지 신경 써야 하느냐고 묻는다. 공정무역 패션과 그렇지 않은 패션의 가장 큰 차이는 바로 여기까지 신경을 쓰느냐 그렇지 않느냐일 것이다.

종종 공정무역은 허영이고 허세라는 소리를 듣는다. 윤리적인 물건을 선택하는, 소위 '착한 소비'를 하는 심리 뒤에는 '나는 남보다 도덕적으로 우월하다'는 허영심이 있다는 설명이다. 이런 식의 논리를 들을 때마다 공정한 경쟁을 요구하는 게 사치인 시대, 누가 더 착한지까지 경쟁하려는 무한 경쟁 시대에 살고 있음을 실감한다. 심지어 모 대학 교수가 대통령 선거를 쇼핑에, 후보자를 루이 뷔통 가방에 비유하는 것을 들은 적도 있다. 하긴, 지금 같은 시대에 쇼핑보다 더 정치적인 행위가 없긴 하다. 돈이 모이는 곳에 권력이 있고, 기업이 정부를 좌지우지하고 미래를 결정한다. 그러니 당신의 소중한 돈을 신중하게 써야 하지 않겠냐고 사피아는 반문한다.

↰ People Tree

2002년 일본에서 시작된 피플 트리는 온라인으로 판매되는 공정무역 패션 브랜드의 선구자다. 현재 영국과 일본에서 판매되며, 네팔, 방글라데시, 인도, 케냐 등 7개국에서 50여 개의 생산자 그룹과 함께 만들어진다. 피플 트리를 창업한 사피아 미니는 공정무역 패션 시장을 개척한 공로를 인정받아 2011년 영국 여왕으로부터 대영제국 훈장을 받았다. 2012년에는 피플 트리의 10주년을 기념해 공정무역 패션의 사람들과의 인터뷰집 『벌거벗은 패션』을 영어와 일본어로 출간했다.

where to buy

구입처 | 홈페이지 내 영국 및 해외 200여 곳의 오프라인 구입처를 참조. 한국에서는 공정무역 패션 전문 온라인숍 'Live Olive'(www.liveolive.co.kr)를 통해 구입할 수 있다. 홈페이지에서 신용카드로 온라인 구매가 가능하며 영국을 포함한 유럽 국가 및 미국, 캐나다, 호주, 뉴질랜드로 우편 발송한다. 런던에 있을 경우 시즌마다 열리는 샘플세일을 놓치지 말 것. 홈페이지에 이메일을 등록하면 일정을 알려준다. 최대 50퍼센트까지 할인하며, 브릭레인에 위치한 피플 트리 사무실에서 열린다.

주소 | 5&9 Hugeunot Place, London E1 5LN
전화 | +44 (0)20 7042 8900(월~금요일 오전 9시30분~오후 5시)
이메일 | people@peopletree.co.uk
홈페이지 | www.peopletree.co.uk

○ 사피아 미니

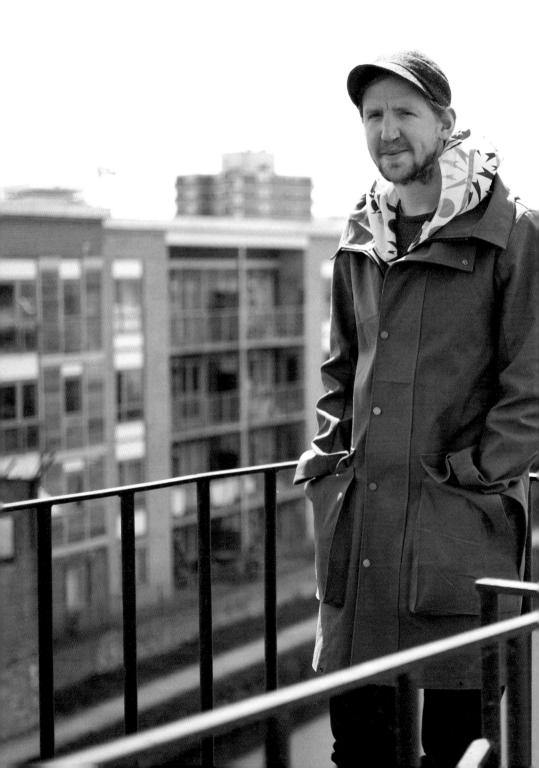

"지속가능한
디자인 너머를
생각해야 한다"

Christopher Raeburn

크리스토퍼 래번

패션 디자이너

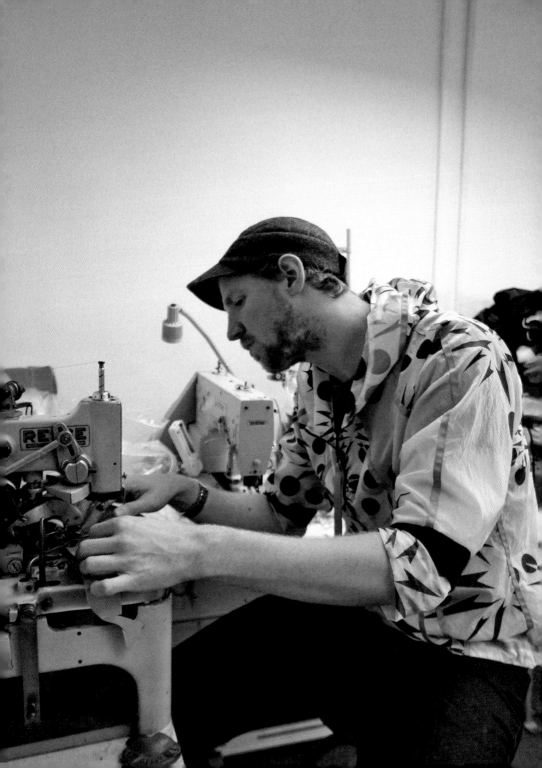

환경에 대한 투철한 경각심이나 자린고비 같은 절약
정신이 버려진 물건을 재활용하는 동기의 전부일까?
꼭 그런 것만은 아니다. 재활용은 어떤 사람에게는 오
히려 새로운 기회일 수 있다. 패션 디자이너 크리스토퍼 래번은 쓰레기가
가진 가치를 제대로 포착해 새로운 기회로 만들어냈다. 데뷔한 지는 5년밖
에 되지 않지만 다음 시즌에 컬렉션을 할 수 있을지 걱정할 필요가 없을
만큼 런던 패션계에 자리를 잡았다. 그의 성공 이유 중 하나는 보통 패션
관계자들이라면 족쇄라고 여기면서도 도리상 지키려고 하는 윤리적 규칙
들을 역이용해 자신의 스타일로 확장시킨 데 있다.

크리스토퍼 래번은 2008년 런던 패션 위크에 버려진 군복을 이
용해 만든 외투로 데뷔했다. 영국 어느 창고에서 제2차 세계대전 당시 군

○ 크리스토퍼 래번

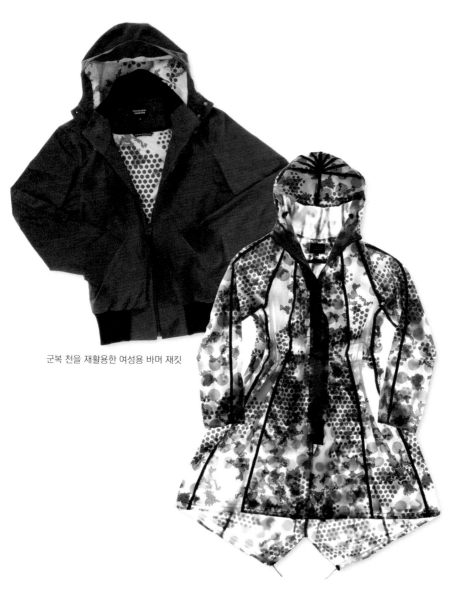

군복 천을 재활용한 여성용 바머 재킷

낙하산을 재활용한 레인코트

복 더미를 찾아낸 게 시작이었다. 군수물자는 필요량보다 넉넉하게 생산된다는 사실에 착안해 수소문한 결과였다. 제2차 세계대전은 그때까지 유래가 없던 전면전이라 당시 유럽 전역에서는 물자가 매우 귀해지고 물가가 폭등했다. 옷감을 절약하기 위해 여성복에서 치마의 폭이나 길이, 주름까지 통제되었다고 한다. 민간인의 허리띠를 졸라매서 만든 군복이 60년 이상 방치된 뒤 세상에 나온다면…… 대개 헐값에 구제시장으로 직행한다. 크리스토퍼 래번은 이 군복들을 해체해 일반인을 위한 외투로 업사이클링했다. 군복 마니아나 열광할 구질구질한 옷을 패션으로 탈바꿈시킨 것. 그의 첫 번째 쇼는 패션계에 파장을 일으켰다. 그때까지만 해도 친환경 패션은 천연 소재의 마, 유기농 면 등 한정적인 소재에만 의존하고 있었기 때문이다.

　　　　첫 번째 쇼로 패션계의 주목을 받자 재미있는 일이 벌어졌다. 여기저기서 '여기 필요 없는 옷감이 있으니 갖다 쓰십시오'라는 연락을 해온 것이다. 사용 전 유통 과정에서부터 상당량의 원단이 버려지고 있는 현실 때문이다. 그 가운데 '다시 입자(Worn Again)'라는 영국의 한 비영리조직에서 폐기된 낙하산을 재활용해보자고 제안해왔다. 일반적으로 낙하산은 배낭처럼 생겼고, 그 안에 나일론의 일종인 폴리아미드 소재의 직사각형 캐노피가 착착 접혀져 있는 구조다. 캐노피, 즉 날개의 성능은 탑승자의 안전과 직결되기 때문에 표면에 사소한 흠이라도 있으면 즉시 폐기된다. 그 날개의 크기는 무려 가로 30~45미터, 세로 2미터에 이른다. 크리스토퍼는 폐기된 날개 천으로 윈드브레이커를 만들었다. 흔히 바람막이라고 불리는 겉옷이다. 영국에서도 젊은 남성이라면 누구나 한 벌쯤 가지고

있는 패션 아이템이기도 하다. 시도 때도 없이 비가 부슬부슬 내리는 특유의 기후 때문에 모자나 방수 점퍼는 영국에서는 필수품이다. 크리스토퍼의 바람막이는 소재의 특성상 비바람 등 외부 자극에 강하면서도 가볍고 부피가 작아 착착 접어 휴대하기 좋다. 또 노랑, 빨강 등 크고 강렬한 도트 무늬 장식이 있어 자전거를 탈 때 입기 좋다는 점에서 패션에 관심 많은 남성들의 주목을 끌었다. 대도시에 사는 젊은이들에게 자전거는 반항의 상징이자 쿨한 문화가 된 지 좀 됐다. 크리스토퍼 역시 집과 작업실을 자전거로 오간다.

그의 작업실은 런던 동쪽의 보(Bow)라는 지역에 있다. 내부는 실용적이었다. 분위기 조성을 위해 달아놓은 소품도, 틀어놓은 음악도 없었다. 중앙의 넓은 공간은 큰 작업대 두 개가 차지하고 있고, 그 앞에서 그의 팀원들이 견본을 만드느라 분필과 가위를 일사불란하게 놀리고 있었다. 가장 안쪽에는 사무 공간이 있었다. 그곳에는 지금까지 받은 상패가 진열되어 있겠거니 기대했는데…… 그 대신 몇 개의 인형이 눈에 띄었다. 자신의 컬렉션을 만들고 남은 천으로 만든 동물 인형들, 지난 일요일 브릭 레인에서 열린 벼룩시장에서 건졌다는 로버트 모형 등이었다.

거의 2미터에 가까운 큰 키, 똑 부러지는 말투의 이 남자 안에 피터 팬이 살고 있는 건가? 크리스토퍼는 자긴 인형이 아니라 재미있는 걸 좋아한다며 책상 위에 놓인 머그컵을 가리키며 말했다. "내 영감의 원천은 웜블이에요." 컵에 그려진 그림은 그가 어렸을 때 즐겨보던 인형극의 캐릭터란다. 그에 설명에 따르면, '웜블스(wombles)'는 높은 지능을 가진 상상

크리스토퍼 래번의 작업실

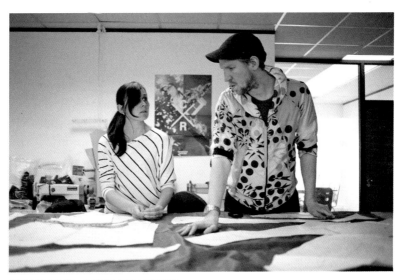

패턴을 만들고 있는 스태프와 크리스토퍼 래번

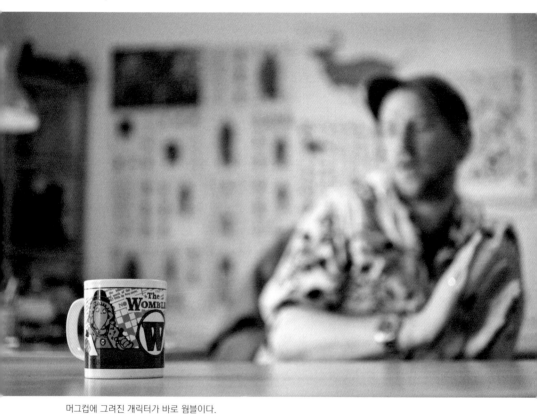

머그컵에 그려진 캐릭터가 바로 웜블이다.

의 동물 웜블들이 인간이 버린 쓰레기를 재활용하며 사는 이야기다. 1960년대 말 한 어머니가 자녀들에게 환경보호 운동을 알기 쉽게 설명해주려고 쓴 동화가 원작이다. 나중에 알았지만, 인형극에 반복적으로 등장하는 '나쁜 쓰레기를 좋게 쓰자'라는 대사는 어린이 시청자들에게 깊은 인상을 남겼고, 지금도 쓰레기를 독창적으로 재활용하는 사람을 웜블이라고 부른다고 한다.

> "지속가능한 디자인은 지극히 당연한 상식이고요, 디자이너라면 그 너머를 생각해야 합니다."

041

폐기된 원단을 사용한 이유는 친환경 때문만이 아니라고 그는 강조했다. 지속가능한 패션은 쉽게 말해 윤리적인 환경에서 친환경 재료로 만들어지는 패션을 의미한다. 그런데, 식물성 가죽(가죽을 가공할 때 유해물질 사용을 배제하고 탄닌이라는 식물성 성분을 이용한 친환경 가죽)으로 만든 킬힐은 이론적으로는 지속가능한 디자인이겠지만, 실제로도 그런지는 의문이다. 비록 친환경적으로 만들어졌다 한들 킬힐을 신은 사람이 걷기 불편해서 외출할 때마다 자가용을 몰아야 한다면 모순이니까. 패션은 매일의 삶이다. 크리스토퍼는 긴 설명 대신 나에게 자료실을 보여주었다.

작업실 한편에 마련된 자료실은 4면 모두 옷걸이로 빼곡했다. 그동안 크리스토퍼 래번이 디자인한 모든 작업과 세계 각국에서 수집한

○ 크리스토퍼 래번

군복들이 걸려 있었다. 그중에서 익숙하게 두 벌을 꺼냈는데, 한 벌은 그의 대학원 졸업 작품, 다른 한 벌은 같은 주제를 발전시켜 10년 후, 즉 얼마 전에 완성한 최근작이었다. 두 벌의 외투는 모두 '아노락(anorak)'에서 출발했다. 아노락은 짐승의 모피로 만든 모자 달린 외투로, 알래스카, 그린란드 등 극지방에 사는 이누이트(Inuit)들의 전통 방한복이다. 영하 40도 아래로 내려가는 극한의 추위에서도 활동이 가능하도록 방풍과 방한에 효율적이라, 현재 아웃도어 외투의 디자인에 지대한 영향을 끼쳤다. 아노락이 유럽에 알려지게 된 계기는 노르웨이의 탐험가 아문센이 이 외투를 입고 세계 최초로 남극을 정복하면서다. 경쟁자였던 영국의 스콧이 입었던 영국식 최고급 방한복과 달리, 패션 감각으로 보면 볼품없지만 현지의 기후에 맞춰 진화된 아노락이 승부는 물론 생사마저 가른 결정적인 요인으로 평가된다. 이누이트는 평생 동안 한 벌의 아노락을 소유하고, 죽고 나면 가족들이 물려받는다. 한 벌의 아노락이 완성되기까지 몇 마리의 물범이 치른 숭고한 희생을 생각하면 당연한 일이기도 하다. 그러나 모피가 귀해서 소중한 게 아니라 매일 입는 옷이니까 좋은 소재를 쓰는 것이고, 입는 사람에게 아노락은 그저 한 벌의 옷이 아닌 제2의 피부가 될 만큼 끈끈한 무엇이 된다.

한편, 크리스토퍼 래번이 학생 때 만든 아노락은 뒷면이 물고기 꼬리 모양으로 끝나는 게 특징이다. 군복에 좀 관심 있다면 피시테일 파카를 떠올리게 될 텐데, 앞면보다 뒷면이 길게 디자인된 데서 유래한 명칭이다. 미군이 한국전쟁에 참전하며 한국 특유의 건조한 겨울 추위에 대비해 개발한 방한복이자, 오랫동안 안티−패션들의 겨울옷이기도 했다. 자기 옷

자료실에 빼곡하게 걸린 옷들

– MLH / Lightweight Hoodie AW12 – MLP / Lightweight Parka AW12 – MRBKR / Remade Biker

– MJCHEV / Chevron T-shirt

– MLFG / Lightweight Filled Gilet AW12 – MNSJ / Nomex Suit Jacket

'12 – WJPUL / Jersey Pullover

작업실 벽면에 붙어 있는 디자인 자료. 오른쪽에 자투리 천으로 만든 인형 액세서리가 보인다.

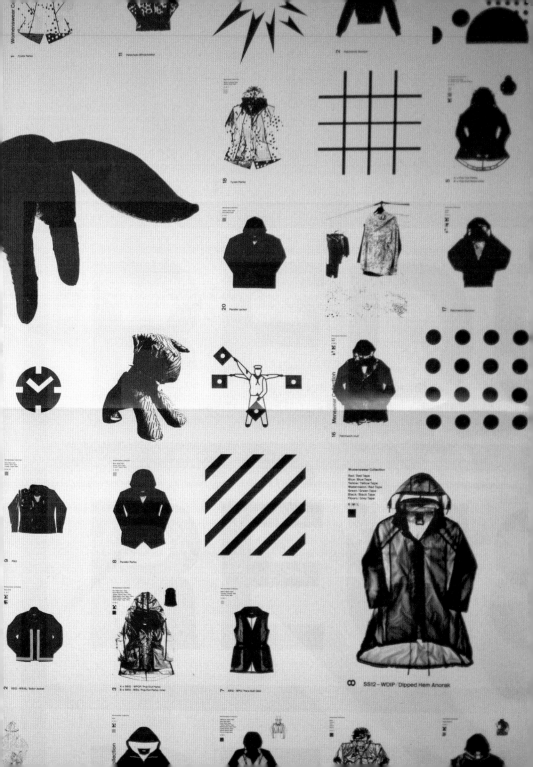

에 안티−패션이라고 표시하는 건 누가 봐도 패션 디자인하는 사람끼리 통하는 풍자였다.

> "제가 원래 군복에 관심이 많아요. 가장 첨단의 소재로, 가장 기능적으로 만들어지기 때문이죠."

소위 밀리터리 룩은 어디에서도 고급 패션으로 치진 않지만, 기술적으로 가장 진보한 의복임에는 분명하다. 첨단 섬유들이 군수용으로 개발된 후 일반에 상용된 예가 많다. 기존의 패션과 달리, 크리스토퍼는 외양보다 소재에 집중하겠다는 선언을 한 셈이다.

이런 그의 작업들이 런던의 리버티, 파리의 콜레트, 뉴욕의 바니스, 도쿄의 이세탄 백화점과 유나이티드 애로, 그리고 전 세계 코르소코모 매장 등 소위 세계 패션 유행을 주도하는 최고급 매장에 입점되어 있다는 사실은 놀라운 역설이다. 영국의 패션 아이콘 빅토리아 베컴은 발목까지 덮는 래번의 2012년 패딩 점퍼를 입은 사진을 트위터에 공개하기도 했다. 더 놀라운 일은, 프랑스의 몽클레어사가 그에게 R 라인을 디자인해달라고 제안한 것이다. 최고급 거위 털 패딩 점퍼로 잘 알려진 이 브랜드는 기존의 컬렉션 외에 매년 외부 디자이너를 영입해 각자의 이니셜을 단 라인을 선보여왔다. 크리스토퍼 래빈이 디자인한 'R 라인'은 험준한 산을 등반하는 탐험가를 등장시킨 광고 이미지와 함께 2012년 하반기에 론칭했

테크니컬 드로잉

다. 색상, 누빔 처리, 주머니 모양 등 명백하게 군복에서 영향을 받은 디자인의 외투에 덧붙여, 자투리 천으로 만든 동물 인형을 액세서리로 함께 선보였다. 그는 또한 3년째 빅토리녹스의 패션 라인과 협업해왔고, 오는 2013년 영국의 최고급 자전거 의복 브랜드 라파와 함께 자전거용 재킷을 론칭했다. 여기에는 그의 트레이드마크가 된 낙하산 천을 재활용했다.

"이 일을 시작할 때만 해도 패션계를 거대한 바다라고 치면, 나 자신은 그 바다에 사는 덩치 큰 곰치에 붙어 사는 청소놀래기 정도로 여겼어요. 곰치 입에 붙은 거머리를 청소해주며 사는 공생관계를 맺고 있죠. 요즘에는 생각이 바뀌었어요. 실은 곰치가 필요해서 청소놀래기를 찾아오는 거죠. 청

○ 크리스토퍼 래번

크리스토퍼 래번의 작업실 전경

소놀래기가 곰치의 방향도 바꾸고, 물살도 바꿀 수 있지 않을까요?"

좀 웃기는 비유이긴 한데 틀린 말은 아니다. 패션이라는 생태계가 변화하고 있으니까 말이다.

⇕ Christopher Raeburn

서른 살의 그는 아직 대중적으로 크게 알려지지 않았지만, 영국이 확실하게 지원하는 패션 디자이너다. 왕립예술학교에서 패션 디자인을 전공하고, 2008년 런던 패션 위크로 데뷔한 후, 2009년 인터내셔널 에시컬 패션 포럼(International Ethical Fashion Forum)에서 지원금을, 2010년과 2012년에는 톱숍 뉴젠 스폰서십(NEWGEN sponsorship)을 연거푸 받았다. 또 2011년에는 브리티시 패션 어워드의 신인 디자이너상을 받았다. 이와 같은 지원금은 아직 자리를 잡지 못한 풋내기 디자이너에게 쇼를 계속할 수 있게 하는 절대적인 동력이다. 특히 뉴젠 스폰서십과 브리티시 패션 어워드 모두 브리티시의 상협회(British Fashion Council)가 주관하는 행사라는 점을 상기해보면, 크리스토퍼 래번의 어깨 위에 실린 영국 패션계의 기대를 볼 수 있다. 이제는 영국만이 아니다. 2011년 스위스에 본사를 둔 빅토리녹스와 '리메이드 인 스위스(Remade in Switzerland)'라는 이름 아래 남성용 외투를 디자인하고, 2012년에는 프랑스 브랜드 몽클레어와 손잡고 'R 라인'을 론칭했다. 이처럼 영리한 행보를 걷고 있는 크리스토퍼 래번은 2013년 영국패션섬유협회(UKFT)에서 선정한 '올해의 사업 잘한 디자이너(The Designer Business of the Year)'로 뽑혔다.

where to buy

구입처 | 하비 니콜스, 리버티, 머신 A 등 런던 및 해외의 오프라인 판매처가 홈페이지에 소개되어 있다. 서울에서는 신사동 가로수길에 위치한 '에디션'에서 판매된다. 홈페이지에서 페이팔 및 신용카드로 주문 가능하며 배송료는 먼저 이메일로 문의할 것.
주소 | Unit 6, Floor 2, Bow Office Exchange, 5 Yeo Street, London E3 3QP
전화번호 | +44 (0) 203 6098 449
이메일 | studio@christopherraeburn.co.uk
홈페이지 | christopherraeburn.co.uk

○ 크리스토퍼 래번

"디자인에서 중요한 것은 인간미다"

Pippa Small

피파 스몰

주얼리 디자이너

 피파 스몰의 부티크는 노팅힐을 가로지르는 웨스트 본 그로브 201번지에 있다. 이 거리는 벼룩시장 포토벨로 마켓에서 시작되어 고급 쇼핑가 래드버리 로드와 연결된다. 영국 특유의 2차선 도로 양 옆에는 아담한 규모의 상점들이 늘어서 있고, 시에나 밀러가 출자한 편집매장, 제이미 올리버가 운영하는 레스토랑 등 유명세를 타는 가게들도 입점해 있다. 모두들 젊은 영혼을 가진 전문직 종사자들을 단골 고객으로 모신다. 햇살 좋은 토요일 정오에 가보면 알 수 있다. 프랑스식 브런치 카페에 삼삼오오 모여 있는 사람들은 꾸미지는 않았어도 관리가 잘된 머리와 피부의 백인들이 대부분이다. 한마디로 이곳은 나 같은 가난한 외국인이 갈 일이 거의 없는 동네다.

런던 반대편에 사는 나는 이 동네에 가본 횟수를 손가락으로 꼽

을 정도다. 지리적으로뿐만 아니라 문화적으로나 경제적으로나 나와는 딱 반대니까 가면 주눅이 드는 것도 사실이다. 하지만 피파 스몰을 만나고 보니 사람들을 연결하는 건 삶의 방식과 가치관이라는 생각이 든다. 피파 스몰은 8년째 이 지역에서 살면서 일하고 있다. 그녀는 공정무역이라는 말이 존재하기 전부터 공정무역을 해온 주얼리 디자이너다. 주얼리 디자이너로는 아마 영국에서 가장 먼저 공정무역을 시작했을 것이다.

직접 만나러 간 날, 피파 스몰은 임신 7개월째였다. 그런데 문을 열고 그녀가 들어올 때 부른 배가 먼저 보였는지, 아니면 팔에 걸린 소라껍데기 모양의 커다란 팔찌가 먼저 보였는지 모르겠다. 그만큼 생경한 모양의 팔찌였다. 인도의 나갈랜드 원주민에게 받은 것이라고 한다. 부수기 전에는 팔에서 빠지지 않는 구조라서 출입국할 때마다 공항 보안검색대를 두세 번씩 통과하는 게 일상이 됐다고 했다. 출장이 잦은 그녀에게는 꽤 귀찮을 상황일 텐데…… 그만큼 신체의 일부처럼 아끼는 마음이 느껴졌다. 정작 자신은 아무렇지 않다는 듯 대답했다.

"어렸을 때부터 이 나라, 저 나라에서 살다보니 다른 인종이나 문화를 받아들이는 게 자연스러워요."

피파 스몰은 본래 캐나다 태생인데 어머니가 재혼하면서 이복

인도 나갈랜드 원주민에게 선물받은 소라껍데기 모양 팔찌

형제들과 함께 그리스, 남아프리카공화국, 영국 등 여러 나라를 돌아다니며 살았다. 런던에 온 건 소아스 런던 대학교에서 의료인류학을 전공하면서다. 박사 과정을 밟을 때 학비를 마련하기 위해 한 장신구 업체에서 파트타임으로 일을 했던 게 인생의 전환점이 되었다. 풍부한 인류학적 지식을 바탕으로 디자인에 접근하니 결과물이 남달랐다. 나중에는 구치, 클로에와 같은 패션 브랜드의 컬렉션에 참여할 정도로 실력을 인정받았다.

그러다 1990년대 중반, 대학 시절부터 자원봉사를 해왔던 한 소수민족 관련 NGO에게서 흥미로운 제안을 받게 됐다. 부족민들의 전통 공예품을 디자인 상품으로 개발해보자는 것이었다. 그 후로 10년간 칼

○ 피파 스몰

라하리 사막의 부시맨, 르완다의 피그미족 등 소수 부족들과 함께 몇 년씩 거주하며 장신구 제작 방법을 가르쳤다.

"기술을 가르치는 건 쉬워요. 관습을 바꾸는 게 어렵죠. 예를 들어 부시맨은 우리와 전혀 다른 시간 관념을 갖고 있어요. 과거를 가장 중요하게 여기고 미래에는 전혀 관심 없어요. 미래는 아직 오지 않았으니까 존재하지도 않는다는 식이죠. 그래서 꾸준히 일을 하지 않아요. 여윳돈을 벌어 저축을 하거나 자식을 공부시켜야 할 이유가 없는 거죠. 이런 건 당장 안 바뀌니까 인내심을 갖고 기다려야 해요. 프로젝트에 참여하고 2~3년이 지나면 사람들의 생각이 바뀌고 걸음걸이도 달라진 게 보여요. 그럴 때 정말 뿌듯해요."

지금처럼 '공정무역'이라는 이름 아래 생산과 판매가 조직화, 제도화된 후에도 디자인을 하는 방법에는 큰 변화가 없다. 디자인을 하는 즐거움 중 하나는 머릿속의 아이디어가 여러 사람들의 손을 거쳐 현실화되는 과정에 있다. 역설적으로 이 과정을 즐길 줄 알아야 좋은 디자이너가 된다. 다른 언어와 문화의 사람들이 함께할 때 이 과정은 많이 더디고 복

노팅힐에 자리한 피파 스몰의 부티크 내부

잡해진다. 단어와 단어 사이의 미묘한 뉘앙스, 같은 문화권 사람끼리만 당연한 무언의 약속들이 대화를 교란시키지만, 협동을 이끌어가는 동력은 차이점보다 공통점에 있다.

피파는 아프가니스탄 카불에서 금팔찌를 만들던 과정을 설명했다.

"무슬림이 생각하는 아름다움을 표현하고 싶었어요. 동서고금 모든 사람들이 아름답다고 여기는 게 사랑이잖아요. 그래서 워크숍에 참여한 사람들에게 당신들이 생각하는 사랑을 주제로 한 아름다운 시를 들려달라고 했죠. 한 사람이 코란의 한 구절을 읊었고 모두 그 시에 공감했죠."

피파는 그 시를 팔찌 표면에 캘리그래피로 새겼다. 번역하면 다음과 같다. '사랑은 영원하다.'

이 외에도 연꽃, 새 등 카불에서 흔히 볼 수 있는 형상에서 영감을 받아 총 20여 개의 디자인을 현지의 장인들과 함께 만들었다. '터키석 마운틴(Turquoise Mountain)'이라는 이름으로 카불에서 진행 중인 동명의 문화사업의 일환이다. 카불은 오랜 내전, 소련의 침공, 또 9.11 테러 후 탈레반과 미국의 무력 싸움으로 예전의 모습을 완전히 잃었다. 한때 부유한 상인들과 왕족들이 살던 카불의 고도 무라드 케인(Murad Khane) 역시

코란에서 따온 '사랑은 영원하다'라는 글귀가 새겨진 금팔찌

폐허로 변했다. 2007년, 이 지역을 다시금 아프간 문화의 중심으로 재건하여 문화를 부흥하고 수공업을 지역 경제의 수입원으로 만들기 위해 영국과 아프가니스탄이 함께 문화재건 사업을 시작했다. 이 사업을 지휘하는 전 아프카니스탄 주재 영국 대사 로리 스튜어트는 건축가, 도예가, 서예가, 목수, 보석 세공사 등 각 분야마다 현존하는 최고의 장인들을 불러 모았다. 피파 스몰은 장식공예 분야에 참여하고 있다. 이렇게 만들어진 상품은 한화 100만~1,000만 원 대로 비싸지만 수익금은 모두 현지 문화재건에 쓰인다.

공정무역 브랜드 '메이드(Made)'와는 재활용한 유리를 사용해

○ 피파 스몰

아프가니스탄 카불에서 터키석 마운틴 프로젝트의 일환으로 만든 목걸이

비싸지 않은 디자인을 선보이기도 했다. 메이드는 영국에서 가장 큰 규모의 공정무역 주얼리 브랜드 중 하나로 톱숍, 하우스 오브 프레이저 등에 입점해 있다. 이 일을 위해 피파 스몰은 케냐에 위치한 한 공방에서 강습을 열었는데, 그곳은 코끼리 발 증후군으로 팔 다리를 잃은 사람들에게 일자리를 주는 곳이다. '코끼리 발 증후군'은 신발 없이 맨발로 다니다가 상처를 통해 기생충에 감염되는 풍토병으로, 오래 방치하면 팔다리가 거대하게 부풀어 올라 결국 절단해야만 한다.

"한 아주머니가 막 완성한 목걸이를 목에 걸고 활짝 웃으며 제게 묻더군요. '저 예뻐요?' '세상에나! 당연히 예쁘죠!'라고 웃으며 끌어안았을 때 제 마음이 뭉클했어요. 그 아주머니는 오래전에 두 다리와 한 팔을 잃었거든요. 그때 별별 생각이 다 들었어요. '여자라면 누구나 예뻐 보이고 싶구나. 여자를 예쁘게 해줄 수 있는 직업을 가져서 참 좋다. 그런데 예쁘다는 건 뭘까? 누가 예쁘다는 기준을 정하는 걸까?' 예쁘다는 기준이 다양해져야 해요. 제가 디자인에서 가장 중요하게 여기는 건 인간미예요. 물건을 볼 때 물건만 보지 말고, 만든 사람이 느껴졌으면 좋겠어요."

○ 피파 스몰

여기서 '인간미'란 단어는 피파 스몰이 쓴 'human side'란 표현을 내 멋대로 번역한 것이다. 피파 스몰의 작업을 보면 '휴먼 사이드'의 진짜 뜻이 보인다. 그녀는 알이 굵은 원석을 대담하게 쓰는데 각각의 형태를 살려 세공한 게 특징이다. 즉, 단 하나도 같은 모양이 없다.

피파는 최근까지 원석만 쓰고, 금을 거의 쓰지 않았다. 금을 만드는 과정이 환경보호나 인권 존중과는 거리가 멀어서였다. 그녀는 2006년 볼리비아 라파스 근교에서 공정무역으로 금을 거래하는 금광을 방문하고 나서야 본격적으로 금을 다루기 시작했다. 그녀는 볼리비아 현지에서 목걸이, 팔찌, 반지를 제작한다. 장식을 과감히 생략한 조약돌 모양의 목걸이 펜던트는 손가락으로 잡은 조물조물한 윤곽을 그대로 살렸고, 체인 대신 안데스 산맥의 상징인 알파카 털실로 완성했다. 팔찌는 태양의 문양, 즉 잉카 문명에서 사용하던 문양에서 영감을 얻었다.

피파 스몰은 '윤리적인 금' 운동에 참여한 최초의 주얼리 디자이너 중 한 명이다. 다른 디자이너들과 달리 세공 또한 현지에서 하는 게 특징이다. 대부분의 원료 생산국들이 그렇듯 불가리아의 금광 마을에도 숙련된 장인이 없었다. 그래서 직업 훈련을 시킬 수 있는 공방 설립에도 참여했다. 금광 마을에 수입을 만들어주기 위해서다. 원료를 판매하는 것보다 가공, 즉 디자인된 상품으로 판매할 때 비교할 수 없을 만큼 부가가치가 높아지기 때문이다. 피파 스몰은 곧 온두라스의 한 금광 마을에 세워질 주얼리 디자인 학교 프로젝트에도 참여할 계획이다.

현지의 공방 설립이 시급한 이유는 또 있다. 많은 귀금속 업자들이 공정무역 금을 유통하는 데 적극적이지 않기 때문이다. 그들은 소비

피파 스몰이 디자인한 '그리스 왕 반지'. 알이 굵은 원석을 제각각 형태를 살려 세공했다.

자들이 공정무역으로 거래되지 않은 금을 더럽다고 인식하는 상황을 염려한다. 귀금속 비즈니스에서 공정무역 금은 원치 않는 쌍둥이 형제 같은 존재다. 그러나 팔짱만 끼고 있을 상황이 아니라고 피파 스몰은 말한다.

"요즘 금값이 뛰면서 중남미의 마피아들이 불법 금 채굴에 뛰어들었어요. 이들이 아마존에 숨어들어 금을 채굴하느라 주변을 수은으로 오염시키고 있죠. 그곳 원주민들은 독극물에 무방비로 노출돼 있을 뿐 아니라 채굴업자들에게 살 곳을 빼앗기고 심지어 살해까지 당하는 지경이에요. 금의 원산지 세탁을 못하도록 공정무역 금 인증 등 원산지 표시제가 하루 빨리 실시되어야 해요."

공정무역 금이란 무엇일까? 금 채굴 산업은 인류 최초의 환경 파괴 산업으로 불리는데, 그 이유는 금반지 하나를 만들기 위해 언덕만 한 암석 수천 톤을 부숴야 하기 때문이다. 또, 돌 등 불순물을 제거하기 위해 금에 수은이나 청산가리를 사용해 화학 처리를 한다. 이 과정에서 주변 지하수가 오염되고 작업자들뿐 아니라 인근 주민들까지 독극물에 중독되는 사고가 일어난다. 공정무역 금은 채굴 과정에서 유독성 화학물질의 사용을 최소화하고, 광부들이 안전하게 일할 수 있는 작업 환경을 제공하

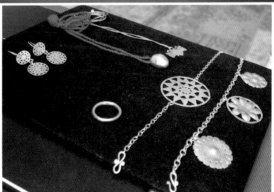

터키석 마운틴 프로젝트의 일환으로 제작된 주얼리(위)와 '윤리적인 금'을
사용한 주얼리(아래)

며, 어린이 고용 금지 등 규정을 준수하는 금광에서 프리미엄을 얹어 구입한 금을 말한다. 이 인증제의 정식 명칭은 '공정무역과 공정 채굴된 금(Fair Trade & Fair Minded Gold)'이다. 이 인증을 받은 금광에서 구입한 금으로 귀금속을 만들면 공정무역 금이란 명칭을 사용할 수 있다.

런던에 가면 꼭 피파 스몰의 부티크를 방문해보자. 영국에서 공정무역 금을 취급하는 40여 개의 가맹점 중 하나이자 결정된 아름다움에 굴복하지 않는 본연의 아름다움을 만날 수 있는 곳이니까.

⇕ Pippa Small Jewellery

피파 스몰은 공정무역 금 운동에 참여한 최초의 주얼리 디자이너 중 한 명이다. 2011년 밸런타인데이 공정무역 금이 공식적으로 판매되기 시작했다. 공정무역 금 장신구는 현재 피파 스몰의 부티크를 비롯, 영국 전역 40여 개의 가맹점에서 살 수 있다. 그중에는 배우 리디아 퍼스가 남편(배우 콜린 퍼스)과 함께 오스카 시상식에 참석하기 위해 팔찌와 귀걸이를 맞춘 크레드(Cred), 같은 해 윌리엄 왕자와 케이트 미들턴의 결혼 반지를 제안했던 개라드(Garrard)가 있다. 비록 영국 왕실은 지금까지의 전통대로 영국 내에서 채금된 금을 선택한 것이었지만 결과적으로는 공정무역 금이라는 생소한 이름을 세상에 알리는 기회가 되었다. 피파 스몰은 공정무역과 윤리적인 금을 세계에 알린 공로를 인정받아 2013년 6월 영국 여왕에게서 MBE 작위를 수여했다.

where to buy

구입처 | 피파 스몰의 부티크 외 런던의 리버티 백화점 등 영국 · 프랑스 · 독일 · 미국 · 일본 등지에서 판매되고 있다. 자세한 위치는 홈페이지 내 오프라인 판매처의 주소를 참고할 것. 현재 온라인에서의 구매는 영국과 미국으로만 배송한다.
주소 | 201 West bourne Grove, London W11 2SB
전화번호 | +44 (0)20 7792 1292
영업시간 | 월~토요일 오전 11시~오후 6시
홈페이지 | www.pippasmall.com

○ 런던의 착한 가게

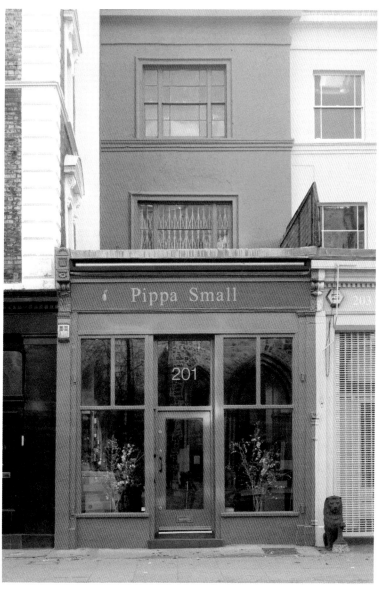

대로로 이사한 피파 스몰의 부티크. 얼마 전까지 이곳에서 5분 거리에 있는 골목길 안에 자리했다.

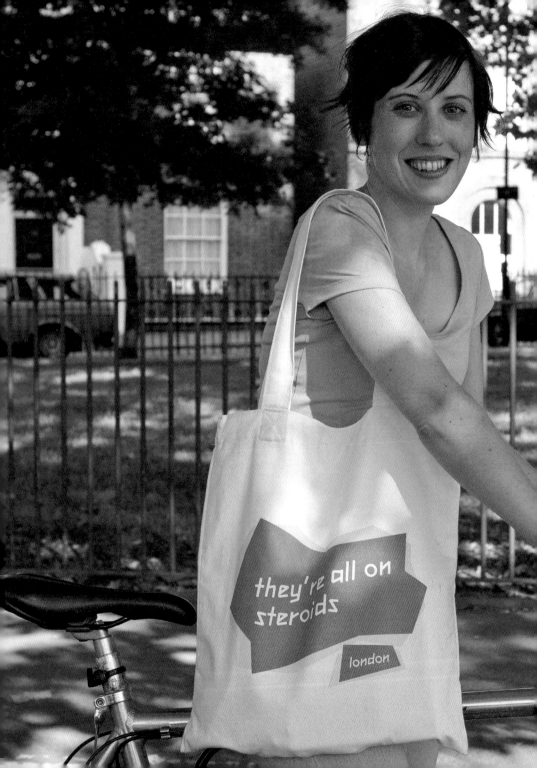

"왜냐하면
가장 가난한
사람들이니까"

Elaine Burke

일레인 버크

가방 메이커

2012년 런던올림픽 개막을 두어 달 앞둔 런던의 공기는 서늘했다. 차가운 분노였다. 이런 분위기는 런던올림픽 위원회에서 공식 후원사만 올림픽 로고를 사용할 수 있다고 선포하면서 생성되기 시작했다. 엄청난 돈을 내고 참여한 후원사들의 권익을 보호해주기 위해서라는 설명이었다. 내가 사는 동네는 올림픽 주경기장과 가까웠던 터라 분위기는 좀 더 냉랭했다. 올림픽 특수를 이용해 푼돈 좀 벌어보려는 카페, 식당, 술집 들에 올림픽 로고가 들어간 깃발이나 장식도 걸지 말라는 금지령이 떨어졌다. 어길 시에는 저작권법 위반으로 벌금형! 누구를 위한 올림픽인지 모르겠다는 푸념부터 '스포츠의 제전 올림픽에서 건강에 제일 나쁜 패스트푸드를 선전해주네'라는 조롱까지(맥도날드와 코카콜라가 공식 후원사였다) 나쁜 기운이 안개처럼 런던

○ 일레인 버크

을 자욱이 뒤덮었다. 요는, 페어플레이다. 돈을 많이 투자했으니까 돈을 더 많이 벌 수 있는 기회를 주자는 논리는 런던 사람들의 비위에 몹시 거슬렸다. 올림픽이라는 범세계적인 행사가 기업들의 돈벌이 수단이 되어서는 안 되는 거 아닌가?

우리가 이렇게 구시렁거리고 있을 때 일레인은 자기만의 방식으로 올림픽을 즐겨볼 계획을 비밀리에 추진 중이었다. 올림픽을 한 달 앞둔 어느 날이었다. 우연히 그녀의 작업실에 놀러갔더니, 2012년 런던올림픽 '비공식' 상품이라며 슬그머니 가방 하나를 보여줬다. 일레인이 가방을 디자인하고, 일러스트레이터 토바트론(Tobatron)이 로고를 디자인하고, 아프리카 말라위에 있는 공정무역 단체에서 생산했다고 했다. 면 소재의 흰색 토트백이었다. 전면에는 각각 세 가지의 다른 문구가 새겨져 있었다. '출근하는 데 세 시간 걸렸다(It took 3 hours to get to work)' '그들은 스테로이드에 취해 있다(They are on steroid)' '뚱뚱한 미국인 가족에게 우리 집을 임대 중이다(I'm renting my flat to fat american family).' 가만 보니 형광색 손잡이는 런던올림픽 로고의 색상과 같다. 영락없이 올림픽과 연관 있어 뵈는데 어디에도 올림픽 로고는 없었다. 대신 '런던의 그 큰 행사(The big event in London)'라고 떡 하니 쓰여 있었다. '큰 행사'는 현지 언론에서 런던올림픽을 말할 때 한 벌의 젓가락처럼 꼭 같이 쓰는 형용어였다.

예상치 못했지만 미국의 언론들까지 취재를 왔다. 『월스트리트저널』부터 『헌팅턴 포스트』까지 이 가방을 소개했다. '현대 올림픽의 허를 찌른 런던의 디자이너들' '올림픽에서 유일한 페어플레이', 대충 이런 내용이었다. 일레인의 트위터는 신나는 소식을 지저귀었다. 올림픽 개막도 전

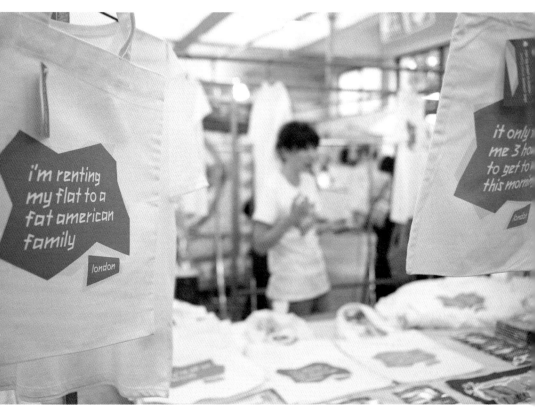

일레인과 토바트론이 디자인하고 말라위에서 생산된 2012 런던올림픽 '비공식' 상품. 2012 런던올림픽의
상업성을 풍자하는 문구가 쓰여 있다.

에 온라인으로만 판매한 300장의 가방이 매진된 것. 런던 성화가 봉송되는 길에 일레인은 아쉬운 대로 견본으로 제작했던 가방을 들고 뛰어나갔다. 일레인은 그녀만의 방식으로 올림픽을 신나게 즐겼다.

이런 게 공정무역의 매력이다. 세상이 어딘가 잘못되었을 때 시선을 돌리거나 눈을 감아버리는 대신 똑바로 마주 보고 할 말을 하는 것. 일레인이 그런 사람이다. 그녀는 본래 영국의 가방 브랜드 빌리백의 디자인 팀에서 팀장급으로 일했다. 거기서 공정무역 가방 사업을 맡았던 게 계기가 되어 아예 공정무역 장신구 브랜드 '메이드'에 입사했다. 2007년의 일이다. 메이드는 2005년 문을 연 공정무역 패션 브랜드로, 2008년에는 메이드 아프리카를 설립하여 아프리카 케냐와 말라위에서 활동하는 공정무역 생산자 단체들과 함께 본격적으로 장신구를 생산하기 시작했다. 일레인은 말라위의 공정무역 생산자 단체에 소속된 사람들을 교육하는 일을 담당했다.

그리고 2012년 자신의 공정무역 장신구 브랜드 카마(Khama)를 설립했다. 카마는 현지 말로 '좋은 일'이라는 뜻인데 발음을 살짝 바꾸면 '돈'이라는 뜻이 된다. 그녀의 거래처, 즉 공정무역 생산자 단체에 속한 아주머니들은 '카마'라는 이름을 좋아라 하고 "좋은 일이 돈이고, 돈이 곧 좋은 일이지"라며 말장난을 친다고 한다. 카마의 가방은 순전히 말라위에 사는 아주머니들의 장기를 발휘할 수 있도록 디자인된다. 뜨개질로 만들어내는 코르셰 가방이 그 한 예다.

아프리카, 특히 말라위의 공정무역 생산자 단체들은 척박한 환

일레인의 공정무역 장신구 브랜드 '카마'

경에 처해 있다. 이웃 나라 케냐와 비교하면 물자가 턱없이 부족해서 재료를 구하려면 몇 시간씩 버스를 타고 시장에 나갔다가 무거운 짐을 이고 지고 버스를 타고 돌아오느라 고된 하루를 보내야 한다. 빈손으로 돌아오는 날도 있다. 그러니 영국에서 가방 300장을 주문하면 말라위에서는 200장만 만들겠다는 식의 답변이 온다. 무성의한 게 아니라 재료가 없어서다. 주문자는 갑, 생산자는 을, 없으면 구해야지라는 태도를 가지고 함께 일했다가는 울화통이 터져버릴지도 모른다. 일레인은 이런 상황을 차분하게 'TA'라고 정리했다. '그게 아프리카야(That's Africa)'의 줄임말이다.

"왜 경험도 없는 제3세계 사람들에게 일거리를 주어야 하느냐는 냉소적인 반응도 있지. 디자인도 공부했고 경력도 있지만 일자리가 없는 영국인과 일을 하는 것도 공정무역 못지않게 유익하지 않느냐는 말도 들어. 일자리 없는 사람들을 구제하기는 마찬가지 아니냐고. 근데 현지 사정을 보면 그런 말을 못해. 거기에는 서빙해서 생활비라도 벌 수 있는 카페조차 없으니까. 내가 일을 주지 않으면 그날부터 당장 굶어야 하는 사람들인걸."

왜 말라위 사람들과 일하느냐고 묻자 일레인이 당연하다는 듯

말라위 노동자의 특기를 살려 만든 '카마'의 코르세 가방

대답한다. "왜냐면 가장 가난한 사람들이니까."

페어플레이를 염원하지만 막상 본인이 가진 이점을 슬그머니 이용하고 싶은 얍삽한 마음이 우리 모두에게 숨어 있다. 그리고 자신의 상황이 어려울 때 슬그머니 고개를 든다. 최근 들어 불안정한 수입 때문에 불안해하는 일레인에게 나는 집세를 올리라고 조언했다. 마침 집세를 올려도 괜찮은 연초였고, 일레인의 집에 세를 든 하숙인은 몇 년째 같은 값을 내고 있다. 하지만 세상의 모든 집세가 오른다 한들 그녀는 동참하지 않을 듯했다. "자신의 경제적 부담을 다른 사람에게 대신 짊어지게 한다면, 부담의 악순환만 계속된다"고 일레인은 말했다. 나는 고개를 떨어뜨렸다. 맞는 말이니까.

물론 일레인이 자신의 디자인 역량을 총동원해 이루고자 하는 게 공정함은 아니다. 공정한 방법으로도 멋진 디자인을 성취할 수 있다고 믿을 뿐이다. 그래서 공정한 기회를 원하는 사람들과 함께 힘을 합칠 방법을 모색한다. 얼마 전에는 런던에 잘 알려진 세 명의 그라피티 아티스트과 가방 프로젝트를 했다. 알다시피 그라피티란 거리나 건물의 외벽을 캠퍼스 삼아 그리는 그림이다. 요즘 런던에서는 이를 '도시 그림(urban painting)'이라고 부른다. 굳이 찬 이슬 맞아가며 경찰의 단속을 피해 그림을 그리는 이유는 이들의 미학과 가치관이 기존의 갤러리를 지탱하는 상업적 목적과 타협하지 못해서다.

하늘하늘한 옷을 즐겨 입는 취향을 보면 짐작하기 쉽지 않지만 일레인은 인디 음악과 거리 예술에 해박한 지식을 갖고 있다. 그러나 이 프로젝트는 한 개인의 취향을 넘어서 각기 다른 곳에 살고 있는 사람들이

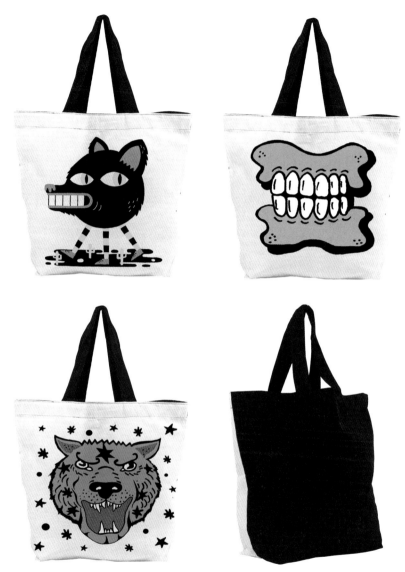

2013년 런던의 그라피티 아티스트들과 협업한 가방 프로젝트. 왼쪽 위부터 지그재그 방향으로 '말라키' '스위트 투프' '아이다'의 그라피티 가방. 오른쪽 아래는 가방의 뒷면 모습. photo©Mark Cocksedge

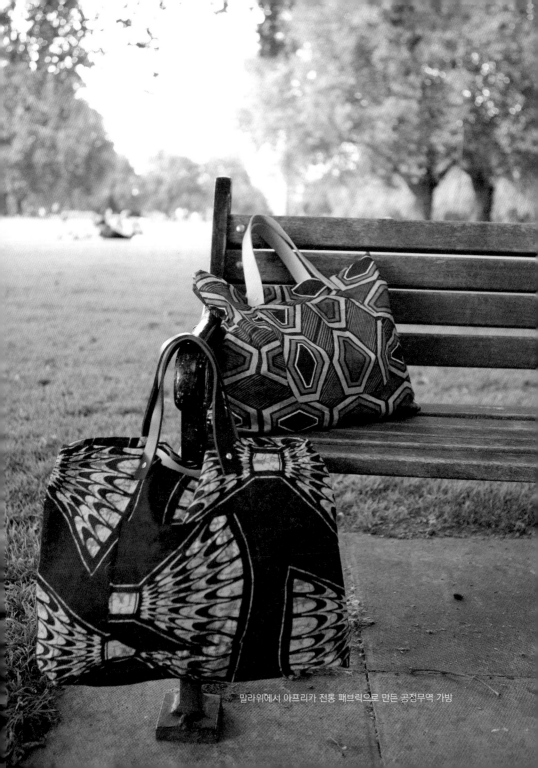

말라위에서 아프리카 전통 패브릭으로 만든 공정무역 가방

하나의 믿음으로 수렴되는 순간을 포착한 한 폭의 시대화와도 같다. 깊이 생각하고 치밀하게 세운 계획이 단순한 디자인으로 시각화된 것이다. 여기서 공정무역은 목적이 아니라 방법이다. 이런 면을 평가받아 그녀의 런던올림픽 '비공식' 가방은 런던의 V&A 뮤지엄에 영구 컬렉션으로 전시되고 있다.

⇕ Khama

아일랜드 출신의 일레인 버크는 더블린의 NCID에서 패션 디자인을 전공했다. 영국의 가방 브랜드 빌리백, 공정무역 장신구 브랜드 메이드를 거치며 인도, 케냐, 말라위의 공정무역 생산자 단체와 작업했다. 2012년 일레인은 공정무역 장신구 회사 카마를 설립하여 2012년에는 일러스트레이터 토바트론과 함께 올림픽 비공식 가방 '더 빅 이벤트 인 런던(The big event in London)'을, 2013년에는 런던의 스트리트 아티스트 스위트 투프, 아이다, 말라키, 그리고 에스더와 함께 스트리트 아트백 프로젝트를 진행했다. 카마의 전 제품은 말라위의 공정무역 생산자 단체에서 생산된다.

where to buy

구입처 | 홈페이지에서 일부 상품에 한해 신용카드로 주문 가능하다. 재고 문의는 이메일 혹은 트위터로.
주소 | Studio 1, Mentmore Studios, 1 Mentmore Terrace, London Fields, London E8 3PN
이메일 | info@khama.co.uk
트위터 | @khamadesign
홈페이지 | www.khama.co.uk

○ 일레인 버크

II. Wood Works

이스트 런던 퍼니처 가구 디자인 공방
루퍼트 블랜차드 가구 디자이너
알렉스 비숍 집시 재즈 기타 제작자

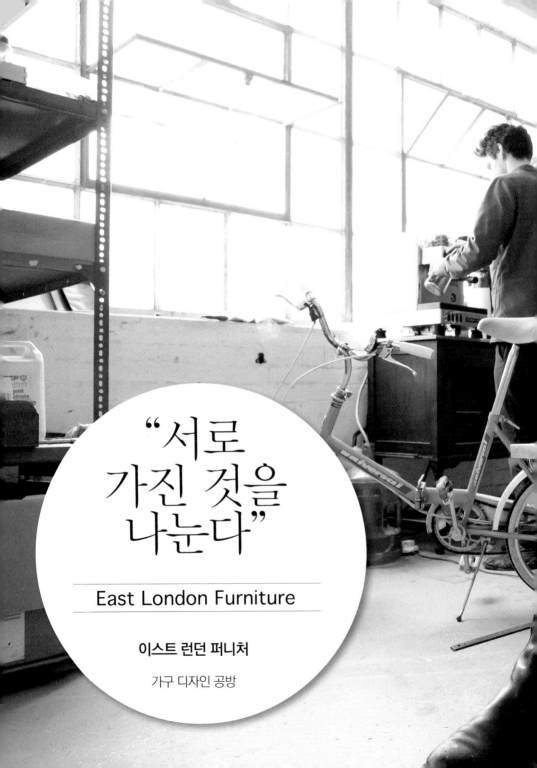

"서로
가진 것을
나눈다"

East London Furniture

이스트 런던 퍼니처

가구 디자인 공방

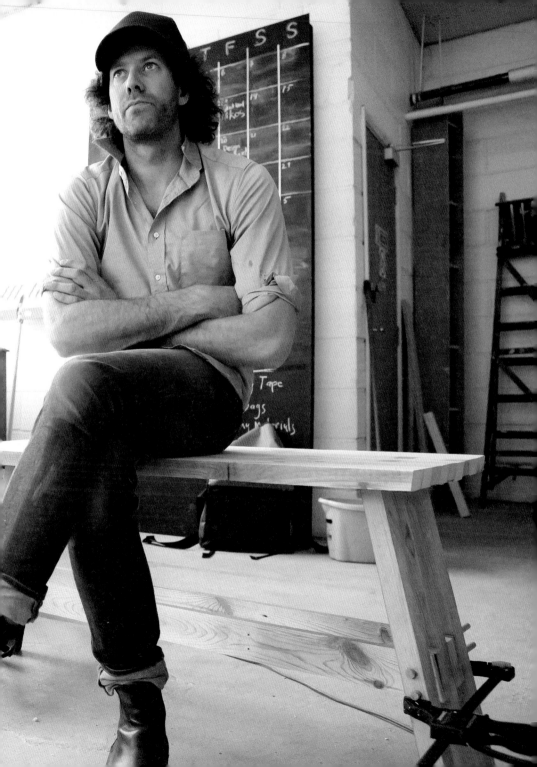

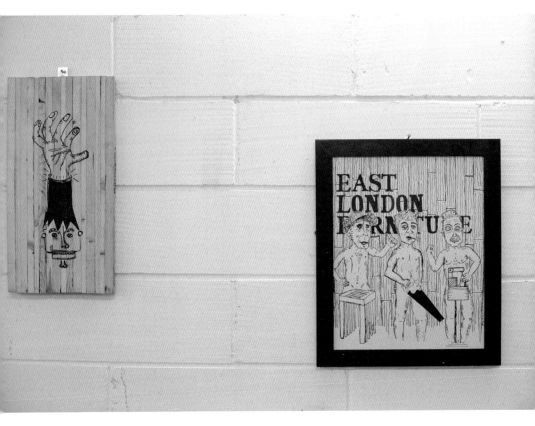

이스트 런던 퍼니처의 로고.
친구가 장난 삼아 그린 낙서를 자신들의 로고로 쓰고 있다.

이스트 런던 퍼니처가 운영하는 가구 공방은 이상할 정도로 늘 사람들로 북적인다. 이스트 런던 퍼니처는 가구 공방이자 크리스천 딜런을 중심으로 느슨하게 맺어진 사람들의 집단이다. 별 고민 없이 지어진 이름에서 알 수 있듯 이 집단은 별다른 사명이나 자의식이 없다. 이스트 런던 퍼니처가 쓰는 로고 또한 공방에 자주 놀러오는 친구가 장난 삼아 그려준 것일 뿐이다. 이 집단이 언제, 어떻게, 왜 시작됐는지도 또렷하지 않다. 호주 출신의 크리스천이 기억을 더듬느라 안구를 오른쪽으로 올리며 말한다.

"워킹 홀리데이로 런던에 왔는데 일자리를 못 구해

서 시간이 엄청 많았지. 발길 닿는 대로 거리를 쏘다녔어. 근데 길에 버려진 나무가 많은 거야. 아깝잖아. 그래서 가구를 만들어보자고 한 거지."

이렇게 설명할 때도 있다.

"갤러리나 박물관에 하염없이 앉아 있는 날도 많았어. 갖고 있는 수첩에 닥치는 대로 스케치를 하면서. 뭐라도 좋으니 직접 만들어보고 싶었어. 이게 동기라면 동기였을까?"

혹은, 이렇게 말하기도 한다.

"한 친구가 이사를 했는데 집에 가구가 필요하대. 다들 본 건 있어서 갖고 싶은 건 늘 비싸잖아. 그래서 같이 만들어보자, 뭐 이렇게 시작된 거지."

어떤 날은 기억이 꽤 구체적이다.

> "소호에 있는 갤러리에서 파트타임으로 일하면서
> 알게 된 벤이랑 '민와일 스페이스'라는 공공문화 사
> 업에 제안서를 냈지. 나중에 벤이랑 같은 대학에서
> 사진 공부했던 루벤도 왔고."

옆에서 담배를 말고 있던 루벤이 말없이 고개만 끄덕인다. 사실
이스트 런던에 사는 수많은 '잉여 인간'들이 공감할 만한 이야기다.

민와일 스페이스 프로젝트(Meanwhile Space Project)는 임대가
안 된 상업 공간을 실험적인 성격의 공공문화 사업에 한시적으로 무료 임
대하는 공공사업이다. 거리에 인접해 있는 빈 공간을 재활용해 지역에 활
기를 불어넣자는 취지다. '민와일'은 우리말로 '잠시'라는 뜻이다. 임시로
제공되는 상업 공간 내부에는 전화, 전기, 수도 등 주요 시설이 갖춰져 있
다. 영국에서 상업 공간을 임대하려면 전화, 전기 등을 등록하는 과정이
길고 복잡할 뿐 아니라 비용도 많이 든다. 민와일 스페이스에서는 이 같은
편의시설을 덤으로 빌려주고 사용료만 받는다. 또, 구청에서는 민와일 스
페이스 사용자에게 상업 공간 임대 시에 내야 하는 소득세를 감면해준다.
비록 임대 기간이 한 달에서 세 달 정도로 매우 짧지만 돈이 부족한 젊은
예술가들에게는 절호의 기회다. 이 프로젝트는 런던 전역에서 펼쳐지고

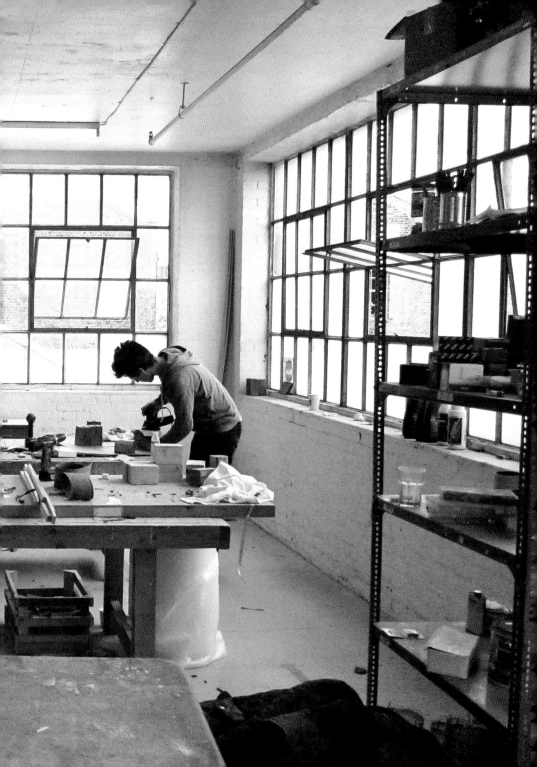

있는데 유독 쇼디치 지역에서 활발하다. 런던 동쪽에 자리한 이 지역에는 아이디어는 많은데 돈은 없는, 소위 예술가들이 모여들기 때문일 거다. 이스트 런던 퍼니처는 민와일 스페이스 프로젝트를 통해 임대 받은 공간에서 정기적으로 가구 만들기 교실을 열기 시작했다. 2011년 봄의 일이다.

이스트 런던 퍼니처는 언론에도 자주 회자가 된다. 팰릿(pallet)으로 가구를 만들기 때문이다. '팰릿'은 화물 적재용 목재 받침대를 뜻한다(흔히 우리나라에선 '파렛트'라고들 부른다). 크고 무겁고 부서지기 쉬운 물건을 쉽고 안전하게 운반할 목적으로 사용되는데, 이 평평하고 넓은 판 위에 약 1톤부터 10톤까지 무게의 짐을 실어 나를 수 있다. 런던 어디서나 쉽게 볼 수 있는 물건은 아니고, 자재 창고가 많고 재건축이 활발한 이스트 런던에서는 비교적 쉽게 찾을 수 있다. 게다가 부피가 큰 탓에 수거가 쉽지 않아 며칠씩 혹은 몇 주씩 거리에 방치된 팰릿을 보기 일쑤다. 수거된 팰릿의 최종 목적지는 대개 폐기물 매립지로, 대형 분쇄기를 통과하며 손톱 크기로 부서진 뒤 땅 속에 파묻히는 최후를 맞게 된다. 이스트 런던 퍼니처는 거리에서 팰릿을 가져다가 가구를 만들기 시작했다. 팰릿은 동일한 폭과 길이의 목재로 만들어져 있기 때문에 재활용이 용이한 까닭이다.

이스트 런던 퍼니처가 가구를 만드는 데 사용하는 '팰럿'을 재활용한 목재(위)와 작업실 풍경(아래).

"런던에서 팰럿으로 가구를 만들면서 가장 먼저 알아야 하는 사실은 마음대로 가져다 써도 되는 것과 그렇지 않은 것을 구분하는 거야."

마음대로 써도 되는 것 중 하나가 브리티시 깁섬(British Gypsum)의 팰럿이다. 브리티시 깁섬은 영국에서 가장 먼저 팰럿을 제조하기 시작한 업체로, 특히 유럽에서 화물 운송의 표준으로 쓰이는 1×1.2미터 형을 영국 내에 공급하고 있다. 2010년부터는 윤리적으로 생산된 목재만으로 팰럿 및 공사용 목재를 제조하고 있는 업체이기도 하다. 브리티시 깁섬에서는 이스트 런던 퍼니처에게 수명이 다한 팰럿을 무상으로 제공해주고 있다.

버려진 목재를 재활용한다고 하면 친환경 단체라든가 환경운동을 떠올리기 쉽다. 그러나 이스트 런던 퍼니처가 이 일을 시작한 동기는 환경 때문만은 아니다. 공짜여서다. 공짜로 얻은 재료이기 때문에 공짜로 혹은 저렴하게 나눠줄 수 있는 것이다. 이들이 운영하는 공방에 비치된 재료와 도구는 누구나 무료로 사용할 수 있다.

주변에서 좋은 반응을 얻자 민와일 스페이스는 이례적으로 이스트 런던 퍼니처에게 1년간이나 공간을 임대해줬다. 각각의 공간은 몇 달 단위로만 임대되기 때문에 세 차례나 이삿짐을 싸야 했지만, 다른 공간으로 이전해도 매번 같은 규칙으로 운영되었다. 같은 거리에서 영업하는 카

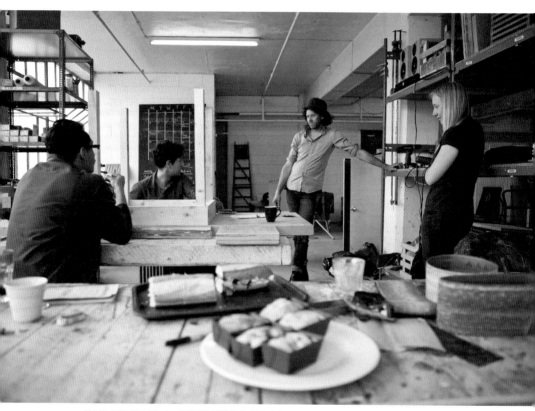

이스트 런던 퍼니처는 늘 사람들로 북적인다. 왼쪽에서 세 번째가 크리스천

페, 레스토랑, 펍에서 온 사람들이 인사차 들렀다가 가구를 만들어달라고 부탁하기도 한다고.

> "공방을 열고 나서 우리도 놀랐지. 다양한 사람들이 관심을 보이니까. 의자를 만들어주고 맥주랑 바꿔 먹고 점심을 얻어먹기도 했지. 서로 갖고 있는 걸 교환하는 거지. 돈 없어도 살겠더라고. 하하."

크리스천의 말이다. 이 얘기를 들으니 '버터링(butter-ing)'이 떠올랐다. '버터링'은 물건 값을 돈 대신 버터로 치르는 일종의 대안 화폐를 말한다고 한다. 식사 때마다 버터가 꼭 필요한 나라니까 돈 없고 시간 많은 사람은 버터를 만들어 돈 대신 쓸 수 있다는 거다. 즉, 버터를 만드는 데 들어가는 시간과 노동의 가치를 인정하자는 생각이다. 돈이란 게 애초에 물적 자원을 교환하는 공통의 수단으로 만들어진 것이 아닌가. 주고받는 사람끼리 합의만 된다면 버터, 가구, 때로는 노동력을 돈 대신 써도 괜찮지 않을까. 우리 삶에서 필수불가결하지만 돈만 주면 살 수 있어 돈보다 못한 취급을 받는 것들은 버터뿐만이 아니다.

내가 이스트 런던 퍼니처를 찾아갔을 때는 런던 시내에서 남쪽에 자리한 버몬지로 공방을 옮긴 지 얼마 안 되었을 때였다. 노숙자를 돕

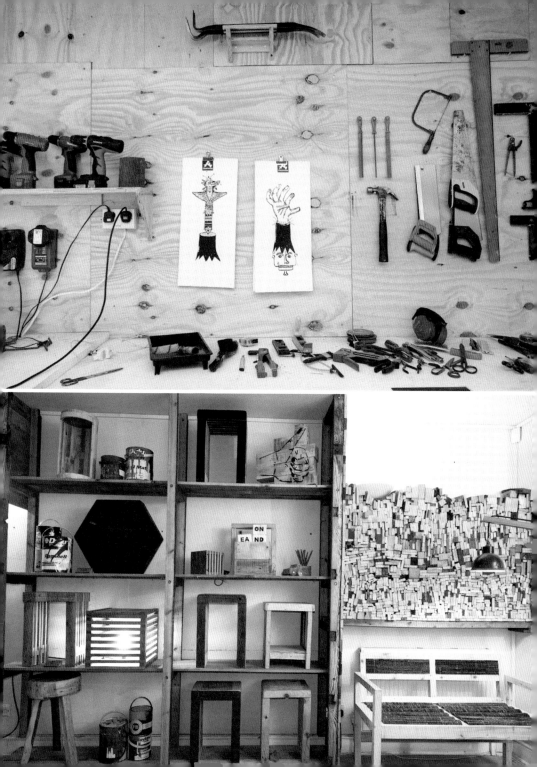

이스트 런던 퍼니처가
제작한 조명 기구들

는 비정부단체 크라이시스(Crisis)에서 거저나 다름없는 값으로 널찍한 작업장을 제공해준 덕분이었다. 크라이시스는 작업장을 제공해주고, 이스트 런던 퍼니처는 노숙자들에게 가구 만들기 강습을 제공한다. 미혼의 남성 노숙자들은 여성 노숙자나 가족이 있는 노숙자에 비해 재활 성공률이 낮아 정부마저 도외시하는 경향이 있는데, 크라이시스는 특히 미혼 남성 노숙자들에게 쉼터와 직업 교실을 제공한다.

2층에 위치한 공방에 들어서자 두 명의 인턴이 보였다. 특히 노르웨이 출신의 잉가는 오슬로 대학에서 가구 디자인을 공부 중인데, 방학 동안 이스트 런던 퍼니처에서 인턴십을 하기 위해 런던으로 날아왔다. 흥미롭게도 이스트 런던 퍼니처 멤버 중 누구도 가구 디자인은 물론 디자인을 정식으로 공부한 적이 없다.

그렇다면 이스트 런던 퍼니처는 어떻게 공방을 열고 가구를 만들 수 있었을까. 여기 가구는 디자인은 단순하지만 초보자들이 만들었다고는 믿기 어려울 정도로 꽤 정교하니 말이다. 의문은 쉽게 풀렸다. 작업실에는 엔초 마리가 쓴 책이 있었다. 1974년에 출판된 이 책의 제목은 『Autoprogettazione?』, 거칠게 번역하면 『스스로 디자인?』으로, DIY 가구 제작 설명서다. 즉, 가구 디자이너가 아니더라도 합판과 못만 있으면 단순한 형태의 침대, 의자, 테이블 등을 만들 수 있도록 완성본 사진과 함께 설계 도면과 치수가 알아보기 쉽게 그려져 있다. 본래 이 책에 실린 도면들은 밀라노에서 열렸던 엔초 마리의 전시에서 무료로 배포된 것들이다. 당시 엔초 마리는 나무판으로 만든 소박한 가구를 전시하면서, 만일 어떤 가구가 마음에 든다면 전시품을 구입하는 대신 직접 만들어보라고

했다. "누구든 싼 값에, 좋은 품질에, 오래 가고, 쉽게 만들 수 있는 가구를 갖도록" 자신의 디자인을 무료로 공개, 배포한다고 그 이유를 밝히면서 말이다. 요즘 식으로 말하면 오픈 소스 디자인인 셈이다.

『스스로 디자인?』에 등장하는 세 개의 의자 가운데 '세디아 1' (Sedia 1, 이탈리아어로 '의자'라는 뜻)은 가구 브랜드 아르텍을 통해서 팔리고 있다. 동시에 누구나 개인적으로 만들어서 사용해도 저작권에 위배되지 않는다. 13개의 합판과 48개의 못, 망치, 그리고 설계 도면만 있다면 누구나 만들 수 있다.

아는 사람들은 알지만, 이스트 런던 퍼니처의 어떤 의자는 세디아 1의 변형판이다. 탁자 중 하나도 모델명 1123XD를 변형한 것이다. 이스트 런던 퍼니처는 이 가구들을 판매한다. 가격표에 붙는 숫자는 자신들의 노동력에 대한 대가다. 예컨대, 커피 테이블의 가격이 160파운드, 한화로 약 30만 원 정도다. 생각보다 비싸다고? 하나의 탁자를 완성하는 과정을 생각해보자. 팰럿을 해체하고, 톱질하고, 못질해 가구로 만드는 데 약 사흘 정도 걸린다. 영국에서 시간당 법정 최저임금은 6.19파운드이고, 런던에서는 8파운드까지 보장해준다. 하루에 8시간씩 사흘을 일하면 탁자하나를 만들거나, 살 돈을 만들 수 있다. 선택은 각자에게 달렸다. 살 것인가 만들 것인가. 이것은 탁자에 대한 질문이 아니라 시간을 어떻게 사용할 것인가에 대한 질문이다. 시간은 재활용이 불가능한 자원이니까.

이스트 런던 퍼니처는 업체들이 제작 주문한 가구를 통해 주로 수입을 얻는다. 즉, 카페, 레스토랑, 갤러리 등 상업 공간에서 사용할 가구

를 만들어주는 일이다. 2012년부터 매년 한 원두커피 브랜드를 위해서는 런던 커피 축제에서 단기간 사용할 가구를 만들어주고 있다. 페스티벌 등 일회성 행사에서 얼마나 많은 쓰레기가 나오는지 상상도 못할 정도다. 대개 행사 전문 업자들이 설치와 수거를 해주는데 촉박한 시간 때문에 자원 절약 따위는 생각할 겨를도 없다. 수백 킬로미터의 전선부터 의자, 탁자 같은 가구, 거울 등 소품들이 짧으면 하루, 길어야 일주일가량 쓰인 뒤 버려진다. 업체마다 최상의 모습을 보여주어 관객들에게 자사의 제품을 각인시키기 위해 열리는 행사이니만큼 이런 관행을 바로잡기는 쉽지 않다. 이스트 런던 퍼니처가 버려진 목재로 만든 가구는 이런 자리에서 더욱 가치를 발휘한다.

　　　　요즘 이스트 런던 퍼니처는 오래된 병원 건물을 지역 주민을 위한 공간으로 개조하는 일에 참여하고 있다. 본래 런던 시 소유였던 이 건물은 지역 공동체를 활성화하는 사업의 일환으로 지역에 기증되었다. 건물 내외관을 장식하는 작업 역시 지역에 거주하는 예술가에게 우선권이 주어진다.

　　　　소위 커뮤니티 디자인은 디자이너들에게도 중요한

팰럿으로 만든 의자

○ 이스트 런던 퍼니처

과제로 떠오르고 있다. '자신이 살고 있는 지역을 위해 일하는 것은 사회 변화라는 복잡한 과정에 참여하고 싶은 디자이너에게 가장 효과적이고 지속적인 방법'이라고 한다. 이스트 런던 퍼니처는 자신들이 하고 있는 일이 커뮤니티 디자인이라는 사실을 아는지 모르겠다. 그러나 이름이 뭐 중요할까. 가구를 직접 만드는 것이 가구에 대해 이러쿵저러쿵 말하는 것보다 만족스럽다.

⇕ East Furniture London

크리스천, 벤, 루벤을 주축으로 이뤄진 느슨한 집단이다. 운송용 목재 받침대 팰릿을 재활용하여 가구를 만들고, 가구 만드는 방법을 전파하고 있다. 2011년 런던 쇼디치 지역의 사유 공간 임대 프로젝트인 '민와일 프로젝트'를 통해 워크숍을 열기 시작했다.

where to buy

구입처 | 홈페이지와 런던 디자인 뮤지엄에서 판매하고 있다. 이스트 런던 퍼니처에 직접 찾아가 보려면 예약 후 영업시간 중에 방문해야 한다.
주소 | 46 Willow Walk, London SE1 5SF
이메일 | info@eastlondonfurniture.co.uk
홈페이지 | www.eastlondonfurniture.co.uk

○ 이스트 런던 퍼니처

"쓰레기란 아직 쓰일 곳을 찾지 못한 자원"

Rupert Blanchard

루퍼트 블랜차드

가구 디자이너

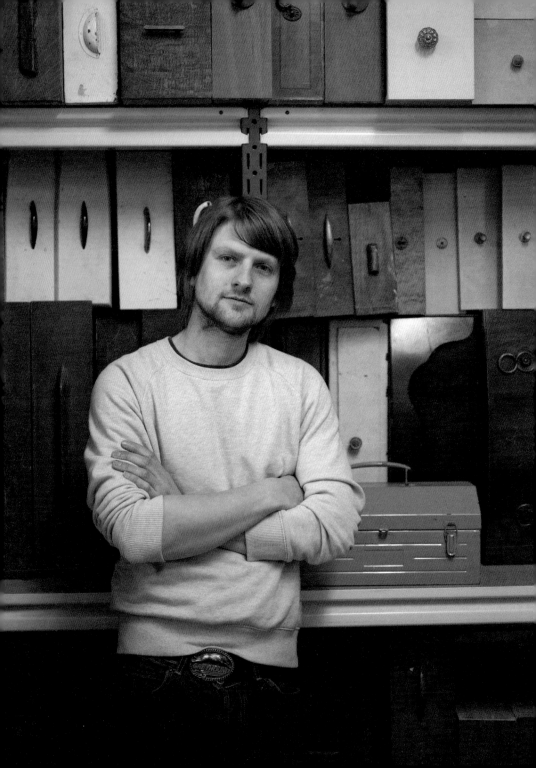

　런던에서 빈티지 전문점을 찾는 것은 피시 앤드 칩스를 파는 식당과 마주치는 것보다 쉽다. 말이 나왔으니 말인데, 요즘 피시 앤드 칩스는 확실히 관광객이나 찾는 음식이 되었다. 반대로 빈티지, 우리말로 헌 물건은 런던의 일상에 깊게 스며 있다. 포토벨로, 브릭레인, 스피톨필즈 마켓 등 런던의 대표적인 시장 모두 빈티지 전문 시장이고, 유동 인구가 많은 거리라면 어디나 빈티지 전문점이 하나쯤은 있다. 빈티지라는 말에는 어딘가 애잔한 느낌이 있는데, 누군가가 남긴 생활의 흔적이기 때문일 것이다.

　　런던에서 빈티지 거래가 활발한 이유 중 하나는 들고 나는 사람이 많아서다. 내가 아는 런더너 가운데는 10년 넘게 런던에 산 사람이 거의 없다. 10년 정도 런던에 거주하고 나면 다른 기회를 찾아 다른 나라로

○ 루퍼트 블랜차드

이주하거나 가족과 함께 교외의 넓은 집으로 이사한다. 사람들은 떠나면서 부피가 큰 물건을 중고품 시장으로 보낸다. 특히 서랍장 같은 애물단지는 남을 주든 버리든 십중팔구 런던에 남겨진다.

루퍼트 블랜차드는 이 버려진 서랍으로 서랍장을 만든다. 그의 표현에 따르면, '형제, 자매를 잃어버린 서랍'이다.

> "제 서랍 중에 돈 주고 산 게 없습니다. 다른 서랍장에서 잘 쓰이고 있던 서랍도 없습니다. 버려진 서랍을 주워다 고치고, 주위에서 기부를 받았습니다."

서랍장의 외관이 심하게 낡거나 훼손되면 서랍만 따로 빼서 상자 대용으로 쓰게 되는데, 그나마도 소용이 없어지면 버려지기 마련이다. 그는 베니어판으로 프레임을 새로 짜고 그 안에 이 짝 잃은 서랍들을 끼워넣는다. 이 서랍장은 각각의 서랍마다 크기와 장식이 다르다. 또 서랍장마다 서랍의 구성도 제각각이다. 대량생산과는 정확히 반대의 감각으로 만들어진 보기 드문 가구이고, 쓸모없는 것을 부활시키는 디자인이다. 그는 이 서랍장으로『텔레그래프』와 패션지『엘르』가 주관하는 '브리티시 디자인상(British Design Award)'에서 2011년 '올해의 제품 디자이너'로 선정되었다.

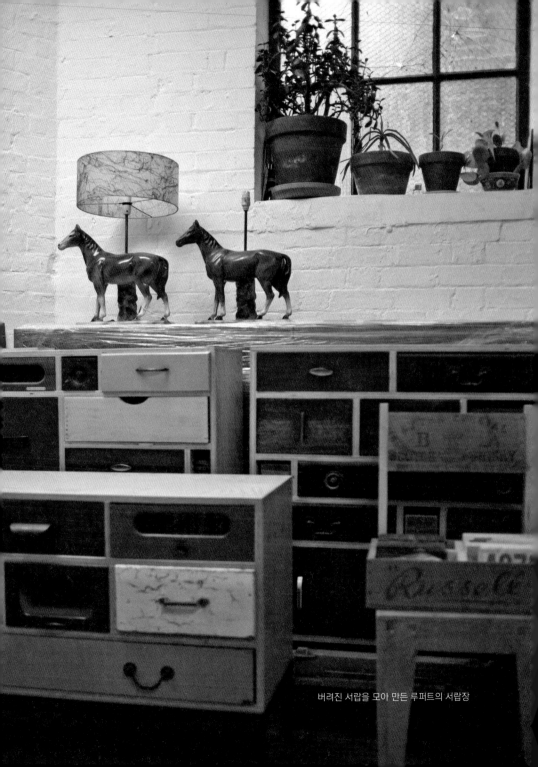

버려진 서랍을 모아 만든 루퍼트의 서랍장

루퍼트는 이층버스로 가구를 만들기도 했다. 몇 년 전 런던의 시장 보리스 존스가 한때 런던의 명물이었던 이층버스 루트마스터를 복귀시키겠다고 약속하면서 새로운 디자인을 내놓았는데, 이 말은 과거의 버스들이 수선되는 것이 아니라 폐기된다는 것을 뜻했다. 루퍼트는 버스의 차체에 쓰였던 알루미늄을 연마해 캐비닛을 만들었다. 때로는 간판으로 캐비닛을 만들기도 한다. 영국의 전통적인 간판은 철을 납작하게 만들고 그 위에 페인트를 칠해 쓴다. 한국의 거리 표지판을 연상하면 된다. 영국의 제조업이 사양길로 접어들면서 공장들은 문을 닫고 간판을 내렸다. 미국에서는 주유소 간판이 중고품 거래 시장에 나온다고 한다. 기름 값이 오르자 수지타산이 안 맞는 주유소들이 문을 닫으면서다.

폐기된 간판으로 만든 캐비닛

○ 런던의 착한 가게

루퍼트에게 버려진 물건으로 가구를 만드는 건 자연스러운 일이다. 어촌에서 자란 아이가 바다 수영에 익숙한 것과 같은 이치다. 그는 자신을 고물 장수라고 부르고 수집품을 '나이스 정크(nice junk)'라고 부른다. 번역하면 '괜찮은 고물'쯤 되려나? 그는 남들이 버린 물건을 수집한다. 이 물건들은 옛날 가구 공장을 개조한 자신의 작업실에 종류별로 쟁여두는데, 양이 얼마나 많은지 약 3미터 높이의 천장까지 닿을 정도다.

가장 먼저 눈에 띄는 건 벽에 두 줄로 걸린 12개의 철제 의자다. '튜블라 의자(Tubular Chair)'라고 불리는 종류로, 둥근 쇠파이프를 구부린 프레임에 목재나 천으로 등받이와 좌석을 덧댄 형태다. 제작이 간단하고 생산 단가가 낮아 대량생산된 최초의 의자 디자인이기도 하다. 1950~60년대 영국 정부는 이 의자를 학교, 병원, 운동 경기장, 동사무소 등 온갖 공공시설에 공급했다고 한다. 한마디로 '국민 의자'다. 흔해 빠진 탓에 수집의 가치는 전혀 없다. 얼마나 흔한가 하면 런던 우리 집에도 하나 있을 정도다. 전에 살던 하숙인이 버리고 간 물건이다. 그런데 루퍼트는 이 의자를 100개 정도 수집했다. "아주 단순한 형태지만 약 200여 가지의 조금씩 다른 디자인으로 변형되었기 때문"에 이 튜블라 의자 컬렉션을 50여 페이지의 책자로 공들여 정리하기도 했다. 그러나 안목 있는 수집가라면 그의 수집품을 보며 혀를 끌끌 찰 게 분명하다. 예를 들어, 이탈리아산 푸른 도자기 비토시를 흉내 내 영국에서 최초로 대량생산한 도자기 따위를 소장해서 뭣 하겠는가.

루퍼트는 비록 컬렉터로서는 실패했지만 예술가로서는 그렇지 않다. 그에게 가구란 일상적인 언어를 전혀 다른 용법으로 쓰는 실험적인

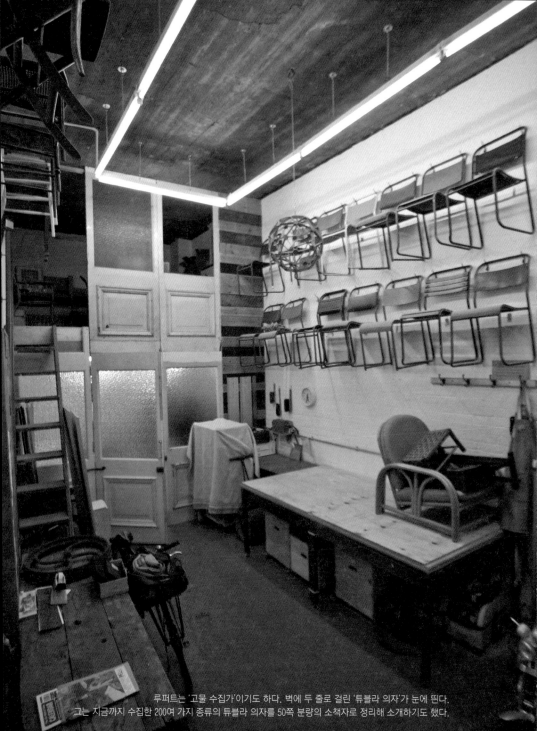

루퍼트는 '고물 수집가'이기도 하다. 벽에 두 줄로 걸린 '튜블라 의자'가 눈에 띈다.
그는 지금까지 수집한 200여 가지 종류의 튜블라 의자를 50쪽 분량의 소책자로 정리해 소개하기도 했다.

시와 같다.

　　수집을 시작한 건 7년 전, 런던 센트럴 세인트 마틴스에서 그래픽 디자인을 공부할 때 생활비에 보태고자 부업으로 인테리어 디자인에 뛰어들면서다. 말이 좋아 인테리어 디자인이지 실은 막노동이나 다름없었다. 상점의 디스플레이를 할 때는 바닥을 새로 깔고 조명을 달고 여차하면 장식장 같은 가구도 뚝딱뚝딱 만들어내야 한다. 저렴하게 자재를 구하기 위해 폐자재, 폐가구 등을 찾아다니고, 소품을 찾아 벼룩시장을 다녔다. 지금도 런던 내 상점이나 카페의 인테리어 일을 하는데, 포토벨로와 올드 스트리트에 있는 앨리 카펠리노(Ally Capellino)의 매장 인테리어가 모두 그가 한 작업이다. 앨리 카펠리노는 왁스를 바른 캔버스 천 가방으로 한국에도 알려져 있는 가방 브랜드다. 클래식한 가방 디자인처럼 상점 또한 낡고 익숙한 분위기다. 이런 공간을 연출하기 위해 그는 자재와 소품을 모으기 시작했다.

　　그는 주말마다 새벽같이 일어나 카부츠 세일, 즉 중고품 거래 시장을 다닌다. 그곳엔 요즘엔 어린이들도 갖고 놀지 않는 유리구슬, 가스비가 천정부지로 오른 탓에 버려진 야외용 대형 가스난로 등등 오만 가지 잡동사니가 있다.

▬▬

"요즘에는 경기 불황으로 드물어지긴 했지만 재건축 공사 현장에 갑니다. 공사업체에서 언제, 어디서 작업을 한다고 제게 연락을 줍니다. 그러면 건

○ 루퍼트 블랜차드

루퍼트의 작업실 주방. 그가 수집한 고물들로 꾸며져 있다.

물이 헐리기 전에 얼른 떼어 옵니다. 의자부터 문짝, 문고리, 타일, 전등갓…… 제가 가져가지 않으면 다 부서질 물건들이죠."

그에게 앞으로의 계획을 묻자 대리석 연마하는 법을 배우고 싶다고 했다. 건축 자재로서 대리석의 유행이 끝나자 재건축 과정에서 뜯겨 나오는 게 많다고 한다.

때로 도시 자체는 하나의 생명과도 같아서 그 변화를 누구도 멈출 수도 막을 수도 없다는 생각이 든다. 아니, 변하지 않는 도시는 더 이상 사람이 살지 않는 곳뿐이다. 루퍼트가 살고 있는 작업실 주변 역시 변하고 있다. 이스트 런던의 변화가, 킹스랜드 로드와 올드 스트리트의 교차로는 1970~80년대 가구 공장들이 밀집했던 지역이다. 지금은 카페와 클럽 사이에 드문드문 고급스런 가구점들이 자리하고 있다. 그의 작업실을 방문한 날, 조만간 이웃이 될 남자가 찾아왔다. 예약으로만 손님을 받는 문신 시술소를 곧 열 텐데, 연예인 등 유명인사가 많이 올 거라고 뻐기듯이 말하고는 나가버렸다. 이 동네는 또다시 다른 사람들의 다른 취향에 의해 변모할 것이다. 요는, 변화에는 옳고 그름이 없지만 변화의 방법은 옳아야 한다는 것이다.

지금 런던에 불고 있는 변화 중 하나는 건축 자재의 재활용이다. 2012년 런던올림픽 주경기장은 대형 건축에서도 건축 자재의 재활용

이 가능하다는 것을 증명한 예다. 비록 피시 아일랜드 지역을 재개발하는 과정에서 나오는 자재를 주경기장 건축에 100퍼센트 활용한다는 계획은 절반의 성공으로 끝이 났지만, 넉넉한 공사 기간이 주어진다면 재활용 건축도 못할 게 없음을 증명했다. 앞으로의 도전은 새로운 자재들을 재활용하는 일이 될 것이다. 예를 들어 자하 하디드의 건축이 더 이상 사람들의 관심을 받지 못하게 되면, 그녀가 즐겨 사용했던 그 많은 카본파이버는 어디로 가게 될까.

얼마 전부터 루퍼트는 런던의 왕립예술학교에서 인테리어 디자인 박사 과정 학생들을 가르치기 시작했다. 루퍼트와 같은 생각을 가진 사람들이 많아지고 있고 규모 또한 커지고 있다는 증거다.

⤴ Styling and Salvage

루퍼트 블랜차드는 본래 센트럴 세인트 마틴스에서 그래픽을 전공했다. 부업으로 인테리어 디자인을 하면서 필요한 폐자재와 폐가구를 수집하다가, 뜻하지 않게 가구 디자인을 시작하게 되었다. 그의 가구에는 대량생산된 일상용품을 따뜻한 시선으로 포착하는 서정적인 미학이 담겨 있다. 2011년에는 업사이클링한 서랍장으로 그해 브리티시 디자인 어워드에서 '올해의 제품 디자이너'로 선정되기도 했다. 스타일링 앤드 샐비지는 그의 작업실이자 브랜드 명이다.

where to buy

구입처 | 런던 스피톨필즈 마켓 내 빈티지 가구 전문점 엘레멘털(Elemental)에서 루퍼트 블랜차드의 가구를 상설 전시 및 판매한다. 주말에는 자신의 작업실 일부를 개방해 그간 수집한 고물들을 판매한다.
주소 | 15a Kinsland Road, London E2 8AA
영업 시간 | 금~토요일 오전 11시~오후 7시
이메일 | info@rupertblanchard.com
홈페이지 | www.rupertblanchard.com

○ 루퍼트 블랜차드

"만질 수
있는 음악을
만든다"

Alex Bishop

알렉스 비숍

집시 재즈 기타 제작자

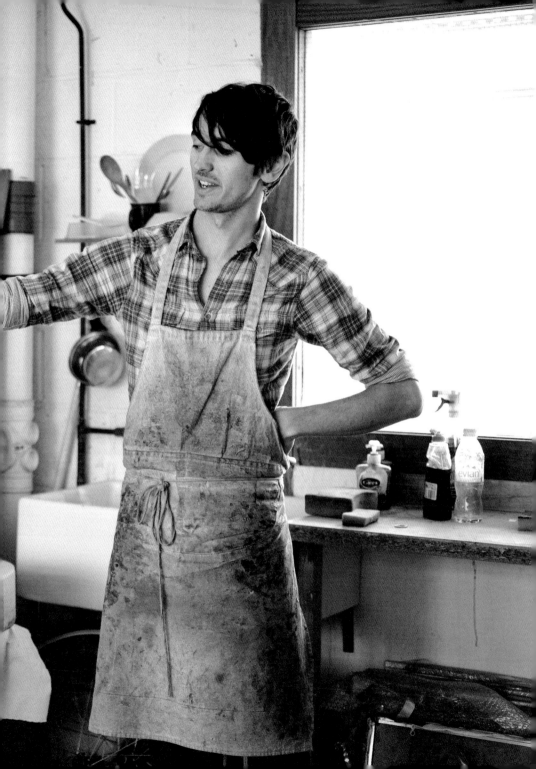

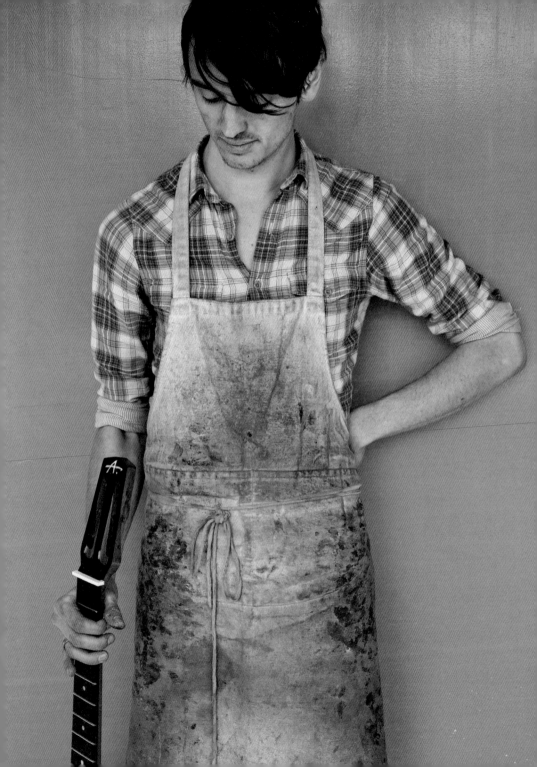

 '장인' 하면 언뜻 돋보기안경을 쓴 꼬장꼬장한 영감님이 연상된다. 하지만 1970년대 이후 제조업이 무너진 영국에서 중년을 넘긴 장인을 보기란 쉽지 않다. 런던 맞춤 양복의 거리 새빌로에서조차 작업대 뒤의 장인은 30대의 인도인들이다. 인도의 카스트 제도, 즉 직업이 대물림되는 문화에서 태어나 걸음마를 하기도 전에 숙명적으로 바늘을 잡은 이들이 런던으로 스카우트되어 최고급 수제 양복을 만든다는 사실은 잘 알려진 비밀이다. 런던에서 어딜 가야 쉽게 장인을 볼 수 있는가 하면 바로 아티스트 스튜디오다.

런던 뎃퍼드(Deptford)와 보 지역에 아티스트 스튜디오가 모여 있다. 1년에 한두 번씩 일반에 작업실을 공개하는 오픈 스튜디오에 가보면 요즘 눈에 띄게 공예 작품들이 많아졌다. 공예와 예술의 경계가 흐려지면

○ 알렉스 비숍

서 장인이 예술가로 인정받기 때문이기도 하고, 순수미술에 비해 실용적인 작업이라 작업실 임대료를 꼬박꼬박 낼만큼 수입을 벌 수 있기 때문이라고도 한다.

　　　여기서는 장인이나 공예가라는 호칭 대신 '디자이너/메이커'라고 한다. 디자이너이자 메이커란 뜻이다. 전처럼 스승에게 도제식으로 훈련된 게 아니라 대학에서 커리큘럼에 따라 강의식 수업으로 교육받은 디자이너라서다. 태생적으로 디자이너는 메이커, 즉 생산자와는 별개의 직업이었다. 그러나 디자인 학교에서 디자이너를 과잉 배출하면서 일자리를 찾지 못한 잉여의 디자이너들이 생계를 위해 직접 생산에 뛰어들고 있다. 궁극적으로는 사회 전체에 퍼진 기성품에 대한 염증과 수공예품에 대한 향수가 현대판 장인을 배양하고 있는 것일지도 모른다.

　　　뎃퍼드에 위치한 콕핏 스튜디오는 20여 년 가까이 작업실을 디자이너/메이커들에게 임대해왔다. 5층 건물에는 도예가, 유리 공예가, 가죽 공예가, 목공예가, 금속 공예가의 방들이 있고, 꼭대기 층에는 베틀로 옷감을 짜는 직물 디자이너의 방도 있다. 말로만 들으면 민속 박물관의 평면도가 연상되지만, 유리창 너머 방들을 엿보면 핀터레스트(pinterest)나 엣시(etsy) 같은 웹사이트를 훔쳐보는 기분이다. 이렇다, 저렇다 규정할 수 없는 다양한 스타일이 공존한다. 오픈 스튜디오에서 만난 디자이너/메이커들 또한 다양하다. 대학을 갓 졸업해 슬슬 어른 티가 나기 시작한 어린아이가 있는가 하면, 잘 다니던 직장을 그만두고 오랜 꿈을 이루기 위해 뒤늦게 수공업에 투신한 늦깎이도 있다. 오랫동안 조각가였다가 실용적인 물건을 만

덧퍼드 콕핏 스튜디오에 위치한 알렉스의 공방에서 바라본 풍경

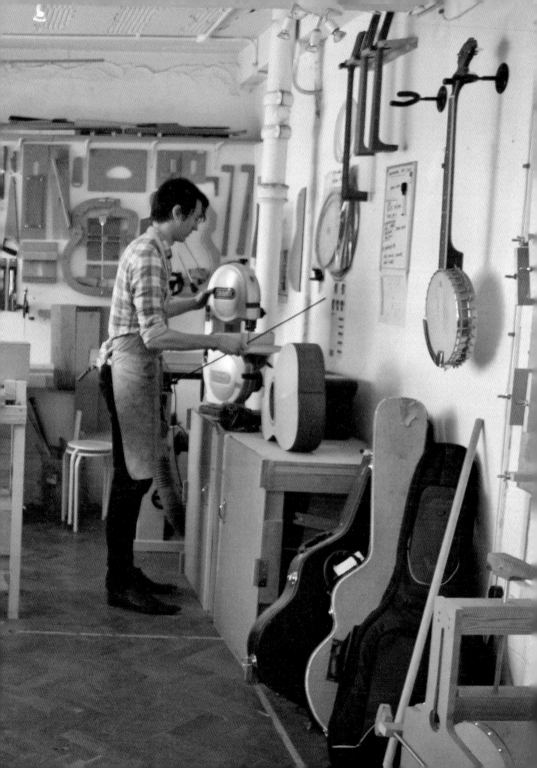

기타를 만드는 데 쓰이는 작업 도구들

들고 싶어 접시와 컵을 만드는 도예가로 급선회한 경우도 있다.

　　한편 수공업과 소규모 제조업을 지켜야 한다고 논리적으로 주장하는 공예가는 아주 드물다. 대부분은 수공품의 미학을 두루뭉술하게 찬양하지만, 그 이상의 산업적 의미를 이해하거나 관심을 갖고 있는 경우는 많지 않다. 알렉스도 그런 이들 중 하나다. 그는 대학에서 기타 제작을 전공한 후 이 스튜디오에서 개최한 공모전에서 대상을 수상하여 부상으로 1년간 무료 임대의 혜택을 받아 작업실을 갖게 된 경우다. 만약 공짜 작업실을 써볼 기회가 없었다면 그의 현재는 어땠을까. 이 마을 저 마을 집시처럼 돌아다니며 고장 난 기타를 수리해서 푼돈을 벌고 기분 좋으면 무료 공연을

기타를 만들고 있는 알렉스. 바인딩의 두께를 면밀하게 측정하는 중이다.

펼치는 소박한 장면이 자연스럽게 그려진다. 그도 그럴 것이 그는 산업의 거대한 변화에 관심이 없어도 너무 없었다. 디자이너/메이커 운동에도 별 관심이 없는 건 마찬가지다. 기타라는 악기가 공예에서 비주류라 그럴 수도 있겠다 싶지만 스스로를 디자이너/메이커가 아니라 현악기 제작자라는 뜻의 '루시어(Luthier)'로 소개했다.

　　그런데 음악을 손으로 만지던 시절이 언제 끝났더라. 돌이켜보면 불과 5년도 채 지나지 않았지만 아주 먼 옛날 같다. 어설프게나마 나 역시 기타를 튕겼고, CD를 듣고, CD 안에 딸려온 팸플릿을 구석구석 읽었다. 지금은 음악을 경험하는 방식이 완전히 달라졌다. 요즘처럼 음악을 창작하는 데 손으로 버튼을 누르는 정도의 적은 육체적 노력이 든다고 해서 음악의 수준이 낮아지는 것도 아니다. 한마디로 음악에서 촉각적 경험은 사라졌고, 그 경험을 원하는 수요 또한 마찬가지다. 세속적인 시선에서는 이미 쇠락해 다시는 전성기가 돌아오지 않을 듯한 직업을 선택한 그의 결정을 이해하기 어렵다. 번복할 수 있는 결정인데도 미래에 대한 의심이나 흔들림 없이 일에 매진하는 열정, 이것이 장인정신 아닐까. 이 시대에도 장인일 수 있는 이유 중 하나는 세상의 변화에 별 관심이 없어서는 아닐까. 애초에 나는 디자이너/메이커 운동의 의의를 명쾌하게 설명해줄 만한 디자이너/메이커를 찾다가 알렉스를 통해 현실을 직시하게 됐다.

　　기타 제작을 하기 전에 알렉스 비숍은 '비숍'이라는 록밴드에서 활동했다. 이름에서 힌트를 얻을 수 있듯, 그의 남자 형제들로 구성된 이 밴드는 일본에 순회공연을 갔을 정도로 야망이 있었다. 그러다 열일곱 살에 형제들과의 음악 활동을 그만두고 자신만의 길을 걷기 시작했다. 장고

라인하르트라는 희대의 집시 재즈 기타리스트의 연주를 듣고 나서였다. 우리에게는 거의 알려져 있지 않지만 1930년대에 활동했던 이 기타 연주자는 사춘기 때 몸 절반에 화상을 입은 후유증으로 왼손 손가락 가운데 약지와 새끼손가락을 쓸 수 없었다. 두 손가락만으로 코드를 잡으면서도 풍선이 통통 튀는 듯한 경쾌한 연주를 선보여 당시 프랑스와 영국에 집시 재즈를 유행시킨 장본인이라고 한다.

　　그가 애용하던 기타가 이때부터 집시 재즈의 전용 악기로 자리 잡게 되었는데, 1930년 당시에는 기타 소리를 크게 하기 위해 본체에 뚫린 입을 D자로 만든 혁신적인 디자인이었다고 한다. 셀메르(Selmer)사에서

집시 기타 특유의 D자형 소리 구멍이 있는 알렉스의 기타. 전판뿐 아니라 측면에도 소리 구멍을 내 연주자가 자신의 연주 소리를 더 잘 들을 수 있다.

○ 알렉스 비숍

처음 대중에게 보급용으로 생산한 이 기타는 셀메르 기타, 또는 기타 고안가의 이름을 따 마카페리(Maccaferri)라고 불렸다. 지금도 집시 재즈 기타 연주가들은 이 마카페리 기타만 쓰는데 D자형 소리 구멍에서 울려나오는 특유의 통통 튀는 경쾌한 음색 때문이라고 한다. 그러나 1950년대 생산이 중단된 이 악기는 이제 구하기도 어렵고 복제품이라도 고가다. 그는 집시 재즈의 경쾌한 음색을 구현하기 위해 마카페리를 복각하면서도 무조건 옛날 방식을 따르는 게 아니라 더 좋은 소리를 낼 방법이 있다면 그 방법을 사용해 기타를 만든다. 알렉스는 자신의 이름을 딴 기타 브랜드를 만들고 기타 옆면에 소리 구멍을 낸 창의적인 디자인을 내놓고 있다. 주문 제작으로 완성에 약 한 달 정도 소요되는 그의 기타는 한화로 약 200만 원이다. 수제품치고는 합리적인 가격이다.

기타에서 간과하기 쉬운 점은 그것 역시 본질적으로 나무를 가공한 목공예품이라는 사실이다. 기계 제작이든, 수공품이든 기타는 벌채한 나무를 재료로 한다. 현재는 아프리카산 마호가니, 영국산 호두나무, 인도산 장미목, 영국산 단풍나무 등이 기타를 만드는 데 쓰인다. 한동안 현악기 제작에 가장 좋은 목재로 인정받았던 브라질산 장미목은 씨가 거의 말라 벌채가 금지되었다. 앞으로 10년 후에는 현재 사용하는 재료와 같은 재료를 찾을 수 없을지도 모른다.

기계와 달리 손으로 제작하면 재료에 훨씬 유연하게 대처할 수 있다. 알렉스 비숍은 우연히 큐 가든(Kew Garden)에서 얻은 죽은 나무를 가공해 기타로 만든 적이 있다. 큐 가든은 런던 외곽에 자리한 수목원으로, 대영제국 시절 해외에서 수집한 다양한 종류의 식물을 잘 보존하여 전시하

○ 알렉스 비숍

고 있기로 유명하다. 이곳에 엘리자베스 여왕이 식수한 호두나무 한 그루가 죽어 벌채된 후 우연찮게 그의 손에 들어가게 되고 그것이 기타로 만들어졌다. 하나의 생명이 죽어 다른 형태의 생명으로 태어나는 자원의 재활용이다. 이렇게 물건의 출생부터 마감까지 속속들이 알면서 느끼는 친밀감은 수제품이 주는 독특한 경험이다.

수제품이라고 하면, 비싼 물건이라는 인식이 널리 퍼져 있다. 수제품은 과연 부자들만을 위한 물건일까. 알렉스는 집시 재즈 기타 연주가이자 가난한 음악 애호가이기도 하다. 그가 기타를 만들기 시작한 동기는 자기가 쓸 기타가 필요해서였다. 동시에 좋아하는 일로 생계를 유지하고 싶기도 했다. 이 스튜디오에 있는 다른 수공업자도 대부분 같은 현실이다. 평범한 가정에서 태어나 생존 기술로 수공업을 터득했기에, 새삼 대형 디자인 회사의 팀장이 되어 수만 개씩 생산될 물건을 디자인하게 될 가능성은 거의 없다. 이런데도 수제품이 배부른 소리일까?

알렉스가 내게 보여준 면모는 주변 정세 변화에 안테나를 세우지 않고 자신의 일에 완벽을 기하는 데 충실한, 가장 원형에 가까운 장인이다. 장인의 미래에 확신이 부족할수록 의식적으로 우리는 장인정신의 아름다움을 칭송하는지도 모르겠다. 2008년 출간된 『장인』에서 리처드 세넷은 "손으로 물건을 만드는 행위뿐 아니라 훈련된 모든 종류의 노동을 꾸준히 하는 사람이 장인이며, 한 가지 노동을 꾸준히 해나가는 장인 같은 생활이 인생을 풍요롭게 한다"라고 했다. 별 고민 없이 평생 하고 싶은 일을 한다면 그보다 더 나은 삶은 없다.

⇕ The Alex Bishop Guitars

열일곱 살 때 장고 라인하르트라는 희대의 집시 재즈 기타리스트의 연주를 듣고 나서 집시 재즈에 푹 빠지게 되었고, 기타 제작자 마리오 마카페리가 고안한 셀마르 기타를 재현해보고자 했다. 2007년 기타 제작자가 되기 위해 런던으로 이주해 메트로폴리탄 대학에서 기타 제작을 전공한 후 2010년 우등으로 졸업했다. 그는 마카페리의 D자형 기타를 제작할 뿐 아니라, 집시 재즈 기타 특유의 경쾌한 음색을 표현할 수 있도록 새로운 디자인들을 끊임없이 실험하고 있다. 현재 런던에서 집시 기타 연주가로도 활동 중이다.

where to buy

구입처 | 홈페이지를 통해 주문 제작 가능하며 1개월 정도 소요된다. 마호가니, 사이프러스, 영국산 호두나무, 인도산 장미목, 유럽산 단풍나무 등 재료에 따라, 또 세부 디자인에 따라 가격이 다르다. 가격은 1,890파운드부터.
주소 | Studio 206, 18-22 Creekside, Cockpit Arts, Deptford, London SE8 3DZ
영업 시간 | 사전 예약 후 방문
전화번호 | +44 (0)75 1544 0071
이메일 | alex@alexbishopguitars.com
홈페이지 | www.alexbishopguitars.com

○ 알렉스 비숍

III. Craft and Utility

멜로디 로즈 업사이클리스트
크리스 호튼 공정무역 양탄자 '메이드 바이 노드' 설립자
제인 니 굴퀸틱 발명가

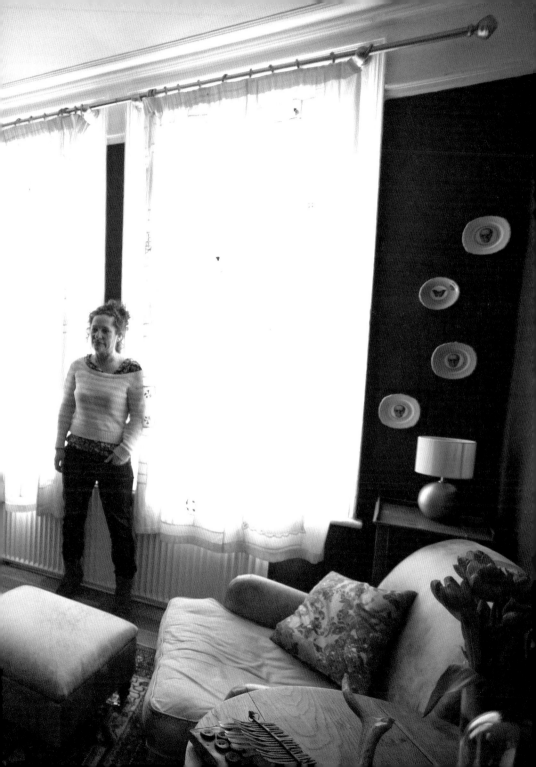

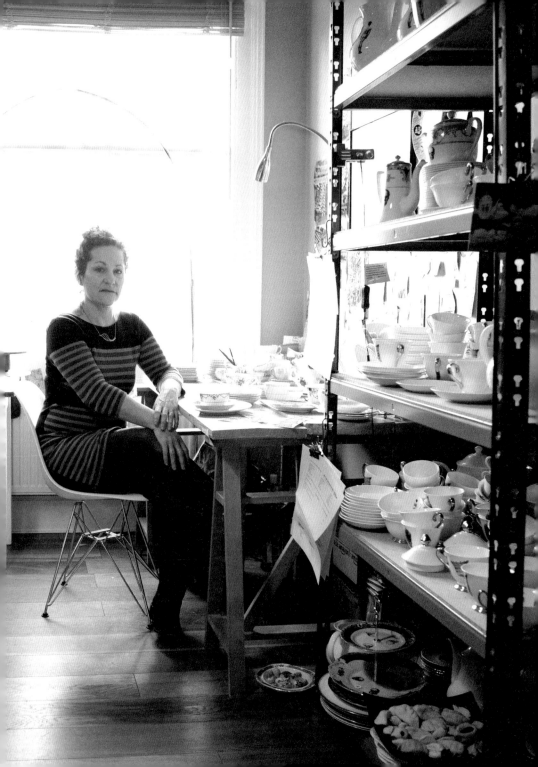

최신 패션 잡지를 뒤적이는 것보다 벼룩시장 구경 다니는 게 더 재미있다는 사람들이 있다. 멜로디 로즈도 그런 사람이다. 그녀는 시장에서 발견한 낡은 도자기에 새로운 장식을 하고 다시 구워 새 생명을 준다. 사랑받지 못하고 버려진 물건을 다시 사랑받게 해주고 싶어서.

4년 전, 런던의 건축 경기가 한풀 꺾이자 멜로디는 다니던 건축 회사를 그만두고 오래전부터 해보고 싶었던 도예를 본격적으로 공부하기로 했다. 규모는 작지만 교육 과정이 알찬 한 예술 대학에 등록했다. 40대 중반을 넘어선 자신이 그곳에서 나이는 가장 많고, 실력은 제일 없는 학생이었다고 회상하는 그녀의 미간에는 굵은 주름이 잡혔다.

"혼자서 작업 방식을 터득했어요. 조언을 얻으려면 제 작업을 보여줘야 하는데 꺼내놓기가 부끄러웠어요. 3년 정도 실패를 거듭해가며 지금의 방법을 찾게 되었어요. 다시 구울 때는 처음보다 깨지기 쉬워 온도와 시간을 섬세하게 조절해야 하는 까다로운 작업이에요. 못 보여줬던 이유요? 좋아하는 사람들을 실망시키는 게 무서워서가 아닐까……"

멜로디 로즈의 본명은 멜라니 로즈버레다. '내 이름을 알아보는 사람들이 있으면 어쩌지? 그러면 내 가족이나 친구들의 귀에 들어갈테고, 그러면 찾아보게 될 테고…….' '그러면'으로 시작되는 시나리오를 쓰다 보니 어디엔가 작품을 발표하느니 차라리 발가벗고 거리에서 춤을 추는 게 쉽겠다 싶을 정도로 무시무시한 공포에 휩싸였다. 그래서 이름을 바꿨다. 그리고 도예가 멜로디 로즈라는 역할을 맡아 연극 무대에 오르는 기분으로 포토벨로 마켓에 나갔다. 주말마다 열리는 이 벼룩시장은 앤티크 전문시장으로도 유명하다. 현지인은 물론 명성을 듣고 찾아오는 관광객들로 언제나 북적인다. 그런 만큼 가판을 잡기도 쉽지 않다는 사실은 나중에야 알았다.

"포토벨로 마켓은 매 주마다 상인들에게 추첨으로 자리를 배정해주는데요. 추첨에 참가하려면 선착순으로 나눠주는 번호표를 받아야 해요. 해 뜨기 전에 나와서 간신히 자리를 얻는 데는 성공했지만 생전 처음으로 사람들에게 내 작업을 선보이려니 너무 떨렸어요. 일단 내 물건이 아닌 척 가판에서 조금 떨어져 행인들의 반응을 지켜보기로 했어요. 아무도 관심을 갖지 않으면 어쩌나 안절부절못하면서요."

우연치고는 대단한 우연이었다. 그녀의 가판을 찾은 첫 번째 손님이 니코스, 이 책에서 사진을 도맡아 찍어준 사진가다.

니코스의 집에서 처음 본 멜로디 로즈의 도자기 찻잔은 짓궂은 농담 같았다. 영국인들은 차는 우유를 넣어 불투명한 밀크티를 즐겨 마신다. 그래서 차를 다 마실 즈음 바닥에 드러난 시커먼 해골에 움찔하게 된다. 숨겨진 다른 장치가 있는지 다 마신 찻잔을 찬찬히 들여다보지 않을 수 없다. 뒤집어본 찻잔 궁둥이에는 1928년 영국에서 제조되었음을 알리는 표시가 있었다. 내가 멜로디의 작품을 특히 좋아하는 이유는 모던한 그래픽과 기묘하게 조화된 고전적인 매무새의 본차이나(Bone china)라서다.

○ 멜로디 로즈

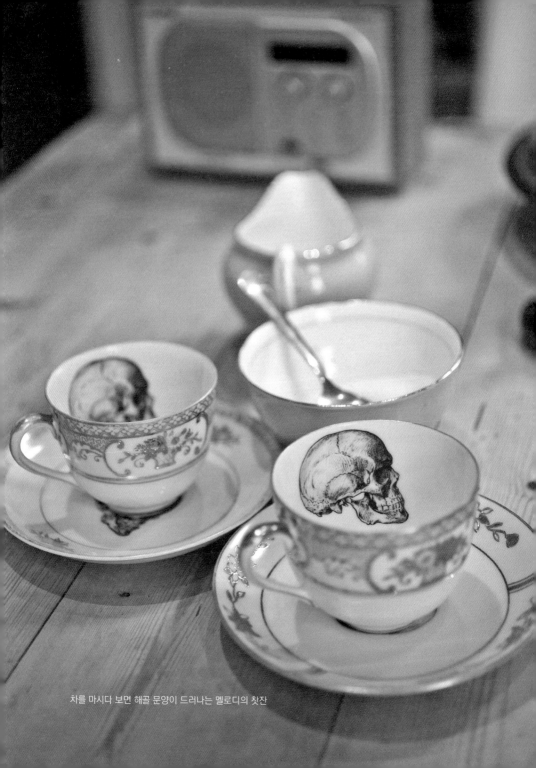

차를 마시다 보면 해골 문양이 드러나는 멜로디의 찻잔

본차이나는 도자기의 한 종류로, 유럽과 중국에서 수입된 도자에 대항하기 위해 18세기 중엽 영국에서 개발되었다. 흙에 소뼈 가루를 넣어 우윳빛을 띠는 게 특징이다. 반죽을 가공하는 과정은 까다롭지만 완성한 후에는 도자 중에서 내구성이 가장 좋아 지구가 끝나는 날까지 화석처럼 존재할 정도다. 영국의 대표적인 도자기 웨지우드 역시 본차이나인데, 230년 전통의 이 브랜드조차 요즘에는 딱 떨어지는 직선의 미니멀한 디자인을 내놓기도 한다. 반면 멜로디의 찻잔은 고전적인 곡선과 화려한 장식이 환영받던 시대의 앤티크다. 여기에 새로운 그림을 그려넣거나 오래된 사진첩에서 발견한 사진을 전사 필름으로 만들어 붙이고 다시 구우면 어

앤티크에 사진을 전사해 '업사이클'하는 멜로디의 도자기. 이 접시는 남편에게 영감을 얻었다는 로큰롤 컬렉션의 하나다.

○ 멜로디 로즈

느 시대에도 속하지 않는 물건이 된다. 나는 이렇게 빈티지의 매력을 독창적으로 표현하는 멜로디에 대해 더 알고 싶어졌다.

집으로 찾아간 날 멜로디는 들떠 있었다. 자신의 작업이 사치 갤러리의 숍에서도 판매되기 시작해서다. 사치 갤러리는 그녀에게 추억 어린 장소다. 그곳에서 처음으로 도예가 그레이슨 페리의 작품을 보고 도예에 관심을 갖게 되었기 때문이다. 그레이슨 페리는 2003년 영국의 터너상을 수상하며 전 세계에 도예를 부흥시킨 예술가다. 전통적인 항아리에 사진을 인쇄하거나 그림을 그려넣어 언뜻 보면 화려하지만 자세히 보면 아동 학대, 매춘, 전쟁, 계급문제 등 현대사회의 첨예한 갈등을 표현한 파격적인 작품으로 유명하다. 작가 자신은 소녀풍 옷을 즐겨 입는 트랜스베스타이트(이성의 옷을 즐겨 입는 사람)로도 유명한데, 다 큰 남자가 분홍색 공단 드레스를 입고 다니는 이유를 그는 이렇게 설명했다. "여자처럼 옷을 입는 이유 중 하나는 낮은 자기존중감이다. 남자가 여자처럼 하고 다니면 이류로 보인다. 도자기와 같다. 도자기 역시 이류다." 이 비아냥거리는 언사 뒤에는 도예를 본질적으로 예술도, 디자인도 아닌 열등한 매체로 치부하는 현실이 있다. 도자는 실용적이다. 그래서 예술이 될 수 없다는 논리를 극복하기 위해 도예가들은 자기 작업을 조각에 빗대어 설명하거나 기능성이 전혀 없는 조각처럼 만들기도 했다. 한편 그레이슨 페리는 가장 전형적인 형태의 도자를 빚을 뿐 아니라 도자보다 훨씬 더 형편없는 대접을 받는 태피스트리, 즉 벽걸이용 양탄자를 표현 매체로 선택하기도 한다. 그는 이런 식으로 세속적인 위계질서에 반응한다. 아니, 갖고 논다.

나는 멜로디에게서 '업사이클(Upcycle)'이란 말을 처음으로 들었다. 그녀는 자신의 작업을 '업사이클드 앤티크 세라믹스(Upcycled antique ceramics)'라고 부른다. 사전적인 의미로 업사이클은 쓸모없는 물건을 가치 있는 물건으로 변화시킨다는 뜻이다. 우리 식으로 표현하자면 리폼인데, 말 그대로 그녀의 집에는 리폼한 물건들이 가득했다. 남편의 부모님에게서 물려받은 책상과 탁자, 벼룩시장에서 구한 우편함 등을 고친 감각을 보니 이런 일에 매우 손이 익었음을 알겠다.

부엌 옆 작은 방이 작업실이었다. 문을 열자마자 커다란 찜기처럼 생긴 전자 가마가 있고 그 옆 다섯 칸짜리 진열장에는 도자기들이 차곡

리폼한 물건들로 가득한 멜로디 로즈의 부엌

○ 멜로디 로즈

멜로디 로즈의 컬렉션, 모던 쉬르리얼리스트 라인의 티팟

차곡 정리되어 있었다. 멜로디 로즈라는 이름으로 2011년부터 지금까지 총세 개의 컬렉션을 완성했다. 각각 '로큰롤(Rock'n'Roll)'은 해골을, '모던 쉬르리얼리스트(Modern SurRealist)'는 나체를, '어번 네이처(Urban Nature)'는 곤충을 모티프로 한다. 그러고 보니 각각의 모티프는 동물의 뼈, 흑백 에로티카 사진, 곤충 표본 등 벼룩시장에서 가장 마니악한 품목이기도 하다.

> "제 아버지도 괴상한 물건들을 집에 많이 들이셨어요. 저는 그 물건들을 갖고 놀곤 했는데 같은 취향을 이어받았나 봐요."

마침 다음 컬렉션에는 아버지의 사진을 쓰려고 하는데 소싯적에 프로 권투를 하셨던 아버지가 격투 선수 자세를 취하고 있는 흑백 사진이었다. 이제 가족을 작업 소재로 쓸 만큼 그녀는 용기를 얻은 것일까?

> "얼마 전에 낯선 사람으로부터 분노의 이메일을 받았어요. 같은 방식의 작업을 자기가 먼저 했으니 더 이상 표절하지 말라는 내용이었어요. 읽고 나니 이상하게 기운이 났어요. 경쟁심을 느낄 만큼 내

자신의 작업으로 장식한 벽 한쪽. 가운데 사진은 다음 컬렉션에 사용할 계획인, 권투 포즈를 취한 아버지의 사진이다.

작업이 괜찮다는 건가 싶어서요."

―――――――

　　사실 쓰던 도자를 재활용한다는 생각은 독창적일 게 없다. 일본에는 오래전부터 깨진 도자기를 다시 구워 사용하는 문화가 있었다. 하지만 예전에는 물자가 귀해서였다면, 지금은 흔해져서 업사이클을 한다. 만드는 사람의 손맛을 고스란히 반영하는 최후의 수공업이기 때문이다. 업사이클이란 검색어를 검색창에 넣으면 일반인들이 업사이클한 물건을 사고파는 장터들이 수두룩하다.

　　그런데 재활용이란 뜻의 업사이클은 리사이클과 어떤 차이가 있을까? 리사이클은 전문 업체에서 물건을 화학 처리해 원료 상태로 돌린 후 재사용하는 것이라면, 업사이클은 물리적으로 물건의 형태와 쓰임새를 바꾸어 가치를 높인다. 발전소에서 전기를 발전하고 정수장에서 물을 정수하는 것처럼 리사이클은 전문 인력에게 맡겨두면 다수가 혜택을 누릴 수 있다. 하지만 중간 과정에서 물건을 새로 만드는 것과 동일한 양의 에너지, 전기와 석유가 소모된다는 단점이 있다. 반면, 업사이클은 매뉴얼을 만들기 쉽지 않아 시나 국가 단위로 제도화하기는 불가능하지만 업사이클 하는 과정에서 에너지 소비가 거의 없다. 또한 도자의 경우는 업사이클만 가능하다. 도자란 흙, 불, 물의 화학적 혼합물로서 일단 결합하면 각각의 물질로 다시 환원되지 않기 때문이다. 무엇보다 우리는 기계적 대응만이 모든 수단에 우선된다는 사고로 사회를 운영해온 측면이 있다. 그러나 환경문제는 기계적 대응에 머무르기에는 복잡다단한 문제들로 얽혀 있다.

151

여기에는 문화적인 대응이 필요하다.

2009년에는 아이디어로 투자자를 유치하는 소셜 펀딩 서비스 킥스타터(kickstarter.com)가 시작되었고, 수공업 전문 온라인 백화점 엣시(etsy.com)는 120억 달러가 넘는 수익을 올렸다. 같은 해 도예 공부를 시작한 멜로디를 비롯해 많은 사람들이 직접 물건을 만들고 판매하는 제작자가 되기를 희망했고, 그중 일부는 아이디어와 적절한 기술로 그 꿈을 실현했다. 이런 희망은 불황에 저항하는 방법이기도 하다.

⇕ Melody Rose Ceramics

멜라니 로즈버레(Melanie Roseveare)는 멜로디 로즈라는 이름의 세라미스트로 데뷔, 빈티지 세라믹을 재활용해 아름다우면서 괴이하고 초현실적인 작품으로 만든다. 2011년부터 현재까지 세 가지 컬렉션을 선보였으며 '로큰롤'은 도시의 보헤미안, '어반 네이처'는 자연을 그리워하는 도시인, '모던 쉬르리얼리스트'는 초현실주의에서 영감을 얻었다. 현재 멜로디 로즈의 작업은 영국, 독일, 노르웨이, 미국, 호주, 일본, 홍콩 등 세계 11개국에서 판매되고 있다.

where to buy

구입처 | 런던 트래펄가에 위치한 내셔널 갤러리 뮤지엄숍, 사치 갤러리 숍을 포함, 세계 20여 곳의 오프라인 상점에서 구입 가능하다. 홈페이지에서도 신용카드로 결제 가능하며, 한국으로의 배송은 약 2주 정도 소요된다. 배송비는 최소 25파운드.

이메일 | melanie@melodyrose.co.uk
홈페이지 | www.melodyrose.co.uk

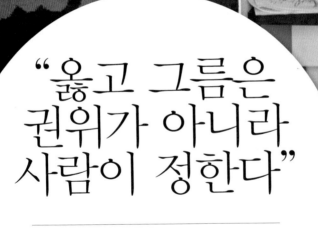

"옳고 그름은
권위가 아니라
사람이 정한다"

Chris Haughton

크리스 호튼

공정무역 양탄자
'메이드 바이 노드' 설립자

이 남자가 사는 법은 나를 자주 놀랜다. 얼마 전 일을 말해보자. 케냐에서 공정무역으로 카드를 만드는 작은 단체에 재능기부를 하면서 벌어진 일이다. 이 공정무역 단체는 몇 년 전 간호사 출신 영국인 여성이 케냐의 빈민가에 사는 여성을 돕기 위해 설립한 것이다. 여전히 크리스마스면 손으로 연하장을 쓰고 보내는 영국에서 카드 시장은 한 해에만 몇 조원 규모다. 그중 반의 반의 반이라도 여기 빈민가에서 공정무역으로 생산한 카드가 차지할 수 있다면 경제적으로 엄청난 도움이 되겠다는 단순한 계산에서다. 대부분의 공정무역 생산자 단체들이 그렇듯 여기도 노동력 빼곤 아무것도 없다. 소비자들이 좋아할 만한 디자인을 할줄 아는 훈련된 디자이너의 도움이 절실했다. 그녀의 비전과 용기에 크리스가 소매를 걷어붙이고 돕기로 했다.

○ 크리스 호튼

그런데 나중에야 이 단체가 기독교와 관련됐음을 알게 되면서 고민이 시작됐다. 공정무역으로 빈민가의 여성들에게 일자리를 주는 데는 동의하지만, 이를 기회 삼아 기독교에 긍정적인 이미지를 심어주거나 포교 활동을 하는 데는 동의할 수 없어서다. 지인들에게 조언을 구해보니 의견이 크게 둘로 나뉘었다. 동의할 수 없는 일은 절대 하지 마라, 아니면 이미 약속도 했고 나쁜 일도 아니니 이번만 해라. 한참 고민 끝에 그는 이 단체에 디자인을 무료로 주는 대신 카드에서 자신의 이름을 빼달라고 제안했다. 실은 나는 아무리 정중하게 말한들 이 제안이 받아들여지지 않을 거라 예상했다. 종교는 신념인데 함부로 바꿀 리도 없고, 남의 종교적 신념에 이래라저래라 하는 건 지나친 간섭이 아닌가도 싶었다. 그런데 놀랍게도 이 단체는 카드에서 종교의 이름을 뺀 것은 물론이요, 자신들을 소개하는 안내장에 다음과 같은 문구를 추가했다. "우리는 기독교 단체지만 다른 모든 종교를 존중한다. 우리 사무실에는 이슬람교도가 함께 근무하고, 이 공정무역 카드는 무신론자와 함께 만든다." 여기서 무신론자는 크리스다. 이 문구를 정치적 제스처라고 쳐도 종교적 신념에서 한 발짝 물러섰다는 게 놀라웠다. 전쟁의 절반은 종교 때문에 일어나지 않았던가. 공동의 선의는 이렇게 큰 힘을 발휘한다.

디자인을 업으로 하는 사람들에게 어려움은 대개 디자인 작업 자체보다 사람들과의 복잡 미묘한 정치적 관계에서 온다. 그래서 디자인 능력에는 함께 일하는 사람들과의 소통 능력이 포함된다. 크리스는 다른 견해를 가진 누구와도, 심지어 재능 있지만 성질이 고약해서 주위에서 포

기한 사람들과도 원만하게 문제를 해결하기로 소문난 사교의 왕이다. 사회성은 개인의 타고난 성격이나 기질이라고들 한다. 그러나 그보다는 사람에 대한 신뢰가 결정적인 요인인 듯하다. 크리스에게 종교가 있다면 '사람'이라고 할 정도로 그는 사람을 믿는다. 인간은 본래 선하다는 성선설을 믿어서가 아니라 공동의 선을 위해서라면 모두 협력할 수 있다고 믿기 때문이다.

크리스의 믿음은 게임 이론과 소프트 파워 이론이라는 두 가지 과학적 이론에 기반한다. 게임 이론이란 게임 참가자들이 각자 내리는 결정이 서로의 이익에 영향을 미치는 상황에서(카드 게임 비롯해 대부분의 세상사가 그렇다) 참가자들이 어떻게 의사 결정을 내리고, 어떤 결과가 나타날지를 수학적으로 분석하고 예측하는 이론이다. 이 이론을 응용한 연구 사례가 너무 많아 해석하기 나름인데, 크리스는 서로가 믿고 협력하는 전략을 사용하면 의심하고 비협조적인 전략보다 이윤이 증대한다고 해석한다. 소프트 파워는 물리적 힘인 하드 파워와 반대되는 개념으로 교육, 학문, 예술 등 인간 이성과 감성의 힘이다. 즉, 강제력이나 명령이 아니라 문화나 가치, 도덕적 우위를 통해 자발적인 동의를 얻는 능력이다. 이 두 가지 이론으로 판단하면 공정무역은 가장 많은 이의 동의를 얻기 쉽고 장기적으로 승률이 가장 높은 전략이다.

크리스 호튼을 그림책 작가로 먼저 알게 됐다면 엄마를 잃어버린 아기 부엉이, 케이크를 먹을까 말까 고민하는 강아지 이야기를 그린 사람이 확고한 정치적 노선을 가졌으리라고 짐작하기는 쉽지 않다. 크리스

의 노선은 왼쪽도 오른쪽도 아니고 초록색에 가깝다. 협동조합형 은행을 이용하고, 태양에너지 발전용 패널 제조회사의 주식을 보유하고, 차 없이 자전거를 타고 다니고, 비행기보다 기차를 선호하고, 우유를 먹지 않는 채식주의자가 되려고 한다.

이런 생활을 시작하게 된 계기는 2002년 더블린에서 미술 대학을 갓 졸업하고 떠난 인도 여행이다. 같은 해 나오미 클레인이『노 로고(No Logo)』란 책을 냈다. 거대 기업들의 브랜드 마케팅이 세계를 어떻게 망쳤는가에 대한 깨알 같은 기록이다. 크리스는 여행 중에 우연찮게 이 책을 읽으면서 몸서리를 치지 않을 수 없었으니, 책 속에서 비난하는 세계화의 어두운 면을 책 바깥 세상에서 두 눈으로 생생하게 목격해서다.

그런데 인도에서 봤던 혹독한 가난보다 더블린의 집으로 돌아와 절대 다수의 사람들이 다른 세상을 모르고 관심도 없다는 현실에 더 충격을 받았다. 누구는 북반구에서 태어나 평생을 큰 걱정 없이 천하태평하게 살고, 누구는 남반구에서 태어나 굶주림에 시달리다 길에서 죽는 현실을 타고난 운명 탓으로만 돌릴 수 있나. 이런 불공평한 현실 뒤에는 분명 원인도 있고, 해결책도 있으리라. 그는 2004년 런던으로 이주한 후 기회가 될 때마다 재능기부를 했다. 공정무역 패션 브랜드 피플 트리에 재능기부를 시작해, 공정무역을 소개하는 3분 길이의 애니메이션을 만들고, 영국 런던 방위산업 무기 박람회를 반대하는 시민단체를 위해 성명서를 디자인하고, 영국 내 이민자를 위한 무료 법률 센터를 소개하는 애니메이션 등을 제작해왔다. 당시만 해도 사회 참여 활동을 하는 디자이너가 많지 않아 2007년『타임스』에서는 그를 세계 100대 디자이너로 선정해 '공정무역 디

크리스 호튼의 그림책 『엄마를 잠깐 잃어버렸어요』의 원서 표지

자이너'라는 타이틀로 유명 디자이너 톰 딕슨의 옆 페이지에 실기도 했다. 현실에서의 자신은 근근이 생계를 유지하던 프리랜서 일러스트레이터였을 뿐이었지만.

 2009년 발표한 처녀작 『A Bit Lost』(한국에서는 『엄마를 잠깐 잃어버렸어요』라는 제목으로 출판되었다)를 발표 후 경제적으로 안정을 얻은 크리스는 본격적으로 공정무역 생산에 뛰어들게 된다. 그림책 속 캐릭터를 네팔의 한 공정무역 단체를 통해 봉제인형으로 제작하면서다. 인형 제작을 위해 네팔 카트만두에 머무는 8개월 동안 그는 또 다른 공정무역 생산자 단체 쿰베시와르 테크니컬 스쿨(KTS)과 접촉하게 되었다. KTS는 니트 의류 등 털실을 재료로 하는 다양한 수공품을 공정무역으로 생산하는

크리스의 설계도에 따라 제작된 '아기 부엉이' 양탄자

단체다. 모든 수익금은 이곳에서 운영하는 고아원, 여성 쉼터, 직업학교를 운영하는 데 사용된다. KTS는 정치에 염증을 느껴 은퇴한 현지 정치가가 '교육만이 살 길'이라며 사재를 털어 설립한 여성 쉼터가 모태다. 가정 폭력이나 이혼으로 고향을 등진 후 생계가 막막해진 여성들에게 잠자리와 기술 교육, 일자리를 제공하는 곳이다. 설립자의 아들이자 현재 단체의 운영자인 사티앤드라는 유독 난항을 겪는 양탄자 사업에 관해 크리스에게 디자이너로서 조언을 부탁해왔다.

1970년대 티베트 난민들과 함께 유입된 양탄자 산업은 현재 네팔 산업에서 큰 부분을 차지하고 있다. 세계 유명 양탄자 브랜드들이 네팔 카트만두에서 제품을 생산하고 있다. KTS 역시 티베트에서 수입된 양털에 천연 염료로 염색을 하고 일일이 손으로 짠 훌륭한 품질의 양탄자를 생산한다. 하지만 시장에서의 반응은 그리 좋지 않았다. 그도 그럴 것이 KTS의 쇼룸에서 본 양탄자 가운데는 영국의 축구 클럽 맨체스터 유나이티드의 휘장을 모티프로 만든 견본도 있었다. 축구 팬이 아니고서야 클럽 휘장을 집에 걸지 않을 테고, 열광적인 축구 팬 가운데 몇 백만 원을 호가하는 양탄자를 집에 둘 만한 사람은 손에 꼽을 텐데, 그런 사람이 네팔에 위치한 이 특정 상점을 우연히 방문할 가능성을 확률로 따지면 0으로 수렴하지 않을까.

사실 기계로 짠 합성섬유 양탄자가 나오기 전까지 유럽에서도 양탄자는 부유층이나 즐기는 사치품이었다. 이후 손으로 짜는 양탄자는 멸종하다시피 했다. 양탄자를 짜는 사람들도 함께 사라졌다. 장인의 기술을 화가의 붓질과 동일하게 봤던 윌리엄 모리스는 수공 양탄자 문화를 지

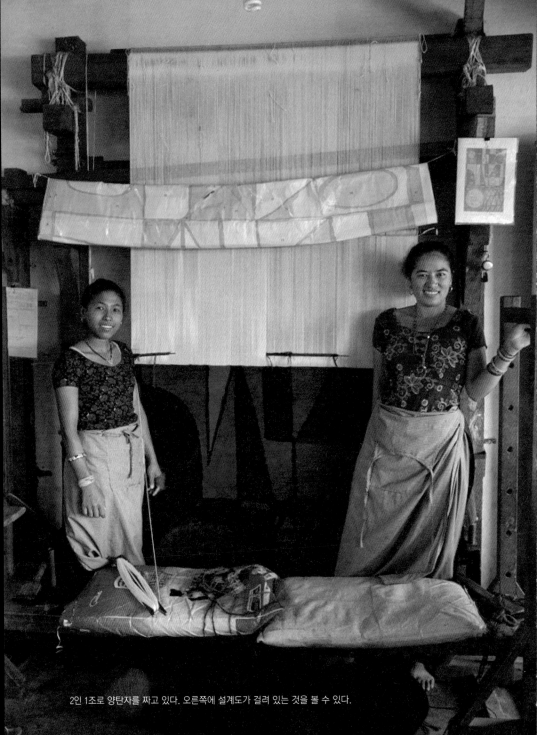

2인 1조로 양탄자를 짜고 있다. 오른쪽에 설계도가 걸려 있는 것을 볼 수 있다.

키기 위해 무던히 노력했고, 그 과정이 바로 영국의 예술공예운동이다. 때문에 그림 좀 그리는 사람이라면 자신의 작업을 양탄자로 표현하는 일이 거룩할 것까지는 아니더라도 매혹적인 도전임은 분명하다. 크리스는 이 기회를 놓치지 않고 그림책 속 아기 부엉이 캐릭터를 양탄자로 만들었다. 공정무역 양탄자 '메이드 바이 노드'의 시작이다.

메이드 바이 노드의 특징은 누구나 양탄자를 디자인할 수 있도록 생산 공정을 디지털로 단순화시켰다는 데 있다. 양탄자를 짜는 데는 설계도가 필요하다. 모눈종이 형태의 이 설계도에는 실의 색들이 번호로 표기된다. 양탄자를 짜는 사람은 이 설계도를 보면 깊이 숙고하지 않

양탄자의 설계도. 각 숫자는 실의 색상을 의미한다.

고도 씨실과 날실을 번개 같은 속도로 교차시키고, 정확히 어디서 실의 색을 바꿔야 할지 알 수 있다. 크리스 호튼은 이 설계도가 디지털 이미지 파일의 픽셀 구성과 유사하다는 점에 착안해 jpeg 파일 등 이미지 파일을 양탄자 설계도로 쉽게 변환하는 방법을 고안했다. 그 결과 원본과 동일한 이미지의 양탄자를 제작할 수 있게 되었다. 구매자 한 사람만을 위한 맞춤식 양탄자의 탄생이다.

크리스 호튼이 자신의 아기 부엉이 캐릭터를 양탄자로 주문할 때까지만 해도 설계도는 손으로 그려졌다. 그런데 완성품이 원본과는 미

벤지 데이비스(일러스트레이터)

조 맥기(화가)

레슬리 반스(일러스트레이터)

서지 사이들리츠(그래픽 디자이너)

존 클라센(일러스트레이터)

페트라 보너(타이포그래피 디자이너)

케빈 월드론(그림책 작가)

크리스 호튼(일러스트레이터)

열여덟 명의 디자이너와 일러스트레이터가 디자인하고 카트만두의 KTS에서 제작한 양탄자의 일부. 왼쪽 페이지는
그래픽 디자이너 차모(Chamo)가 디자인한 양탄자가 걸린 실내 모습. photo©Peter Guenzel

묘하게 다른 이유를 찾아 거슬러 올라가니 손으로 그린 설계도가 원인이었다. 맞춤식 양탄자가 갖는 의미는 경제적으로도 엄청나다. 소비자와 생산자가 직접 연결되어 유통 비용이 줄고 생산자는 재고의 부담이 없다. 그림의 복잡도에 따라 가격은 좀 더 올라가기도 하지만 대략 250미터 당 75파운드면 살 수 있다. 크기 2×1미터는 약 500파운드, 우리 돈 90만 원 남짓이다. 사람 손으로 일일이 짜는 공정, 짧으면 한 달 길면 세 달 이상 소요되는 시간을 고려하면 오히려 저렴한 편이다.

2013년 3월, 그는 런던 디자인 뮤지엄에서 공정무역 양탄자 전시를 열었다. 열여덟 명의 디자이너와 일러스트레이터 들이 각각 개성을

담아 디자인하고 카트만두의 KTS에서 제작한 총 18점의 양탄자다. 이로써 손으로 짠 양탄자가 가진 다양한 아름다움을 드러냈다. 『크리에이티브 리뷰』 2월호 표지를 장식하고, 윤리적인 디자인 전문 언론인 루시 시글이 소개 글을 써주는 등 많은 언론에서 기사로 다뤘지만, 디자인 트러스트 재단의 디렉터 퍼트리샤 반 덴 악커가 이 양탄자 프로젝트가 갖는 의미를 가장 정확하게 짚지 않았나 싶다. 그녀는 미래의 디자인이 가야 할 방향에 대한 강연 중에 "앞으로의 디자인은 사회적이고, 공정하고, 유동적이다"라고 운을 떼며 메이드 바이 노드를 대표적인 예로 소개했다.

　　　크리스가 입문(?)했을 당시 공정무역 상품은 공정한 생산가를 지불하는 것 외에 다른 상품으로서의 가치는 포기한 듯 보였다. 실제로 그가 공정무역 디자인을 시작하게 된 이유는 공정무역으로 제작되는 많은 수공품이 아름답지도 않고 쓸모도 없어 소비자들에게서 외면당한다고 봤기 때문이다. 다른 공정무역 관련자들과 달리, 그는 기계로 만든 물건이나 디지털 문명을 전혀 꺼림칙해 하지 않고 수공품에 대한 환상도 별로 갖고 있지 않다. 수공업을 지지하는 이유는 기계로 대량생산하는 것보다 소량 제작이 가능하고 제작 과정이 유연해 변화에 대처하기 쉽기 때문이다. 단지 손으로 만들었다는 이유만으로 어처구니없는 가격을 지불해야 하는 물건에는 동의하지 않는다고 그는 말한다. 공정무역 상품에 디자인을 입히는 것은 대중성에 대한 그의 믿음 때문이다. 옳고 그른 것은 권위가 아니라 사람이 결정한다. 얼마나 많은 사람들의 동의를 이끌어내느냐에 공정무역의 성공과 실패가 달렸다고 그는 말한다.

169

○ 크리스 호튼

⇕ Made by Node

메이드 바이 노드는 2009년 일러스트레이터이자 그림책 작가 크리스 호튼과 네팔인 사업가 악세 스타피트(Akshay Sthapit)가 시작한 비영리 사업체로, 네팔 카트만두에 위치한 공정무역 생산자 단체 KTS를 통해 주문 제작형 양탄자를 판매한다. 양탄자는 티베트에서 가져온 양털을 재료로, 천연 염색 등 전 과정을 수공으로 완성한다. 노드(node)는 '교차점'이라는 라틴어에서 유래했다. 양탄자에서 씨실과 날실이 교차하는 교점을 지칭하던 말이 현재 영어에서는 네트워크라는 확장된 의미로 사용된다. 메이드 바이 노드는 한 땀 한 땀 만들어지는 양탄자, 또 한 사람 한 사람이 모여 형성되는 네트워크를 상징한다.

where to buy

구입처 | 런던 디자인 뮤지엄의 온라인숍(www.designmuseumshop.com) 또는 메이드 바이 노드의 홈페이지에서 신용카드로 주문 가능하다. 디자이너가 디자인한 양탄자는 물론, 소비자 자신이 디자인한 양탄자의 맞춤 제작이 가능하다. 제작 기간을 포함해 배송까지 약 3개월 소요.

연락처 | chris@madebynode.com

홈페이지 | www.madebynode.com

○ 런던의 착한 가게

그림책 작가 베아트리체 알마냐가 디자인한 양탄자

"결국 우리는 사랑하는 것만을 간직한다"

Jane Ní Dhulchaointigh

제인 니 굴퀸틱

발명가

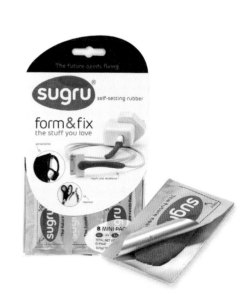

지금 나는 그동안 세상에 존재하지 않았던, 아주 혁신적인 발상의 물건을 소개하려고 한다. 이름은 수그루, 아일랜드어로 '놀다(play)'란 뜻으로, 제인이라는 친구가 만든 신소재 물질의 제품명이다. 이야기는 제인이 대학원을 다니던 시절로 거슬러 올라간다. 어느 날 제인이 욕조에 물을 받으려는데 욕조 마개를 찾을 수 없었다. 근처 잡화점으로 달려가 새것을 샀는데 집에 와서야 배수구에 꼭 들어맞지 않는다는 사실을 알았다. 잡화점과 집을 몇 번이나 오고간 뒤에야 적당한 크기의 욕조 마개를 구할 수 있었다.

사실, 이런 종류의 삽질은 누구나 가끔씩 한다. 공장에서 대량으로 규격화해서 생산된 공산품들을 제 손으로 고쳐보려면 필요한 부속품을 구하기 어려워 배보다 배꼽이 커지기 일쑤다. 그래서 제인은 결심했다.

○ 제인 니 굴�퀸틱

어떤 물건이든 자기 필요에 맞춰 쓸 수 있게 하자! 졸업 후 그녀는 투자자들을 설득해 개발 지원금을 받았다. 그러나 과학자들을 고용하기엔 그들의 몸값이 너무 비쌌다. 화학이라고는 고등학교 때 배운 지식이 전부였지만 제인은 혼자서 연구 자료를 뒤져가며 개발을 해나갔다. 마침내 아이디어가 현실화되기까지 무려 7년이라는 시간이 걸렸다.

수그루에 익숙해지는 데는 시간이 필요하다. 그러나 그 안에 담긴 생각 때문이지 사용법이 어려워서는 아니다. 수그루는 고무 찰흙과 유사하다. 말랑말랑한 감촉의 이 실리콘 덩어리를 손으로 주물주물 하면 형태가 잡히고, 24시간 동안 실온에 두면 단단하게 굳어 반영구적으로 형태를 유지한다. 피부에 달라붙지 않지만 금속, 나무, 플라스틱, 유리, 가죽, 천 등 거의 모든 소재와는 붙는다. 또, 전기가 통하지 않는 방전, 물을 투과하지 않는 방수의 성질을 갖고 있다.

예를 들어, 수그루를 욕조 배수구 크기에 맞춰 꼼꼼하게 형태를 잡은 후 하루 정도 놔두면 욕조 마개가 된다. 물론 수그루는 욕조 마개의 대용품으로 개발된 것은 아니다. 뉴턴이 떨어지는 사과를 보고 중력의 법칙을 발견했듯, 욕조 마개는 제인에게 '단순한 사실'을 깨닫게 해준 매개체다. 애플의 창업자 스티브 잡스는 이렇게 말한 적이 있다.

"당신의 삶을 훨씬 더 광범위하게 해주는 단순한 사실이 있다. 즉, 당신이 삶이라고 부르는 당신 주변의 모든 것이 당신보다 똑똑하지 않은 사람들에 의해 만들어진다는 사실이다. 당신은 이것들을 바꿀 수 있고, 영향을 미칠 수 있고, 다른 사람들이 사용할 수 있는 자신의 것으로 만들 수 있다. 일단 이 사실을 깨닫고 나면 결코 이전처럼 살 수 없을 것이다."

수그루가 공식적으로 판매되기 시작한 2009년의 어느 겨울 날, 나는 제인을 처음 만났다. 며칠 전 온라인에서 판매되기 시작한 지 두 시간 만에 준비해둔 수그루 2,000개가 동나고 다시 2,000개의 예약 주문을 받았다고 했다. 내가 그녀를 처음 만난 건 수그루의 순조로운 출발을 자축하는 자리로, 장소는 동네에 있는 소박한 맥줏집이었다. 직접 만나기 전에는 신소재 발명가니까 당연히 최신 기기에 관심 많은 얼리어댑터겠구나 싶었는데 오해였다. 제인은 어떤 사람인가 하면, 어느 날 런던 시내에서 열렸던 한 '자수' 전시를 보고 와서는 두 손으로 단순 작업을 무한 반복해 완성한 아름다움과 그 장인정신에 열광하는 타입이다.

본래 대학에서 조각을 전공했던 제인은 손으로 형태를 만들 수 있고, 수정하기 쉽고, 오래 지속되는 물질을 찾고 있었다. 틀에 석고를 붓

거나 돌을 쪼는 등 기술적으로 까다로운 과정을 거치지 않고도 입체적인 형상을 만들 수 있다면 여러 분야의 사람들에게 도움이 되리라 생각했다 (지금 생각해보면 3D 프린터의 개념과 흡사하다). 이 아이디어를 실현해보고자 제인은 디자인을 공부하는 학생이라면 누구나 동경하는 학교인 왕립 예술학교에서 제품 디자인을 공부했다. 아이러니하게도, 그곳에서 깨달은 것은 제인 자신은 쇼핑을 좋아하지 않는다는 사실이었다. 물론 입 밖에 낼 수는 없었다. 학교에서 가르치는 디자인은 대량생산을 전제로 한다. 그래서 그런 물건들은 진열대에서는 완벽한지만 막상 써보면 허점투성이다. 사람마다 다른 습관, 생활 방식을 고려하지 않고 만들어져서다. 물건으로 뒤덮인 이 세상에서 만족스런 물건을 찾으려면 너무나 많은 시간과 공을 들여야 한다. 맞춤 제작이 답이지만 비용이 무시무시하다. 수그루는 합리적인 가격으로도 맞춤 제작이 가능하다는 걸 보여준다. 제인은 수그루를 이렇게 설명한다.

> "내게 수그루란 내 물건을 더 내 것처럼 만들어주는 것이다."

문제는 지금까지 대충 물건에 맞춰 살아온 소비자들에게 수그루는 한 마디로 너무 새로운 콘셉트의 상품이라는 것이었다. 즉, 수그루를 판매할 시장을 만들려면, 우선 필요로 할 만한 사람들을 찾아서 사용 방법

을 전파시키는 등 수그루에 대한 수요를 만들어야만 했다. 지금까지도 디자이너는 물건을 디자인하고, 오프라인 상점을 갖고 있는 유통 전문 업자는 디자인의 생산과 유통을 맡는 분업이 안전하다고 간주된다. 유통 전문 업자들은 지명도 없는 디자이너의 재고를 떠안는 것을 상상조차 싫어하는 사업가 특유의 DNA를 가진 사람들이니, 수요가 확실치 않은 엉뚱한 물건을 받아들이지 않았다.

제인은 직접 온라인 커뮤니티를 찾아다녔다. 누구보다 먼저 해커(hacker)들이 수그루의 진가를 알아보았다. 예를 들면, 스마트폰의 네 모서리에 덧대 충격 완화제로 만들고, 낡고 해진 데이터 케이블이나 이어폰을 수선하고, 냄비 손잡이나 뚜껑에 붙여 열전도를 막고, 벽이나 자전거에 수그루로 자석을 고정시켜 열쇠나 금속 물질을 쉽게 탈착할 수 있게 만들었다. 여기서 '해커'란 온라인 네트워크에 몰래 침투하는 컴퓨터 해커가 아니다. 물건을 본래 용도와 다르게 변조하는 디자인 해커를 뜻한다. 예컨대, 이케아 해커들은 가구 브랜드 이케아 제품들을 필요에 따라 변조하는 방법을 공유하는데, 알루미늄 샐러드볼 바닥에 구멍을 뚫어 세면대 대용으로 설치하는 식으로 놀라울 만큼 창의적인 발상을 보여준다. 대부분 평범한 직장을 다니는 일반인들이 비용을 절약하거나 취미 삼아 하는 작업이다. 이들의 경험이 모여 물건의 사용 확장성은 어마어마하게 늘어나고 있다.

수그루는 디자인을 즐거운 오락쯤으로 여기는 디자인 해커에게서 시작돼 일반인에게까지 뻗어나갔다. 아웃도어 마니아들은 수그루를 응급용으로 가방에 챙겨 다니기 시작했는데, 주로 최고 180도부터 최저 영

179

하 50도까지의 급격한 온도 변화에도 형태가 유지되며 방수도 되는 수그루의 성질을 이용한다. 기온 변화로 장갑이나 부츠가 찢어져 물이 새면 재빠르게 장비를 수선할 수 있기 때문이다. 이 모든 사용법은 사용자들에 의해 십시일반 착안되고 공유되고 있다. 이 놀라운 위력을 크라우드 소싱(crowd sourcing)이든, 메이커스 무브먼트(makers movement)든 뭐라 부르든 중요치 않다. '놀다'란 뜻의 수그루에는 물건을 직접 손으로 만들어보는 재미, 즉 '손맛'을 보려는 사람들이 모여든다. 사실 나는 모른다. 물건을 만드는 과정에서 느끼는 압도적인 몰입감, 완성했을 때의 짜릿함을 두 손으로 느껴본 적이 없다. 막연하지만 글을 쓰고, 요리를 하고, 그림을 그리고, 기타를 치고, 사진을 찍고, 레고를 쌓고, 프라모델을 조립하는 과정과 비슷하지 않을까 싶다. 장르가 뭐든 간에 소위 창작을 할 때 몸에서 쏟아져 나오는 아드레날린은 중독적이다.

181

　　어느새 제인의 수그루는 20여 명의 직원을 둔 규모로 성장했다. 본래 단추 공장이었던 회사 공간은 연구부서, 생산 및 포장부, 연구부, 고객 상담부, 홍보부로 나뉘어 쓰이고 있다.

　　생산 과정을 들여다보면 수그루의 성분 그 자체에는 특별할 게 없다. 실리콘과 몇 가지 첨가물을 적정 비율로 섞어 적정 온도에서 압력을 가하면 가내 수공업의 규모에서도 생산 가능하다. 생산실에 자리한 기계는 마치 우리네 방앗간의 가래떡 뽑는 기계를 연상시킨다. 연구부서에는 수그루의 성능을 높이고 보존기간을 늘리는 등 실험을 위해 과학자가 상주한다. 고객 상담실은 미국, 호주 등 세계 각국 소비자들의 질문을 응대

세 살배기 아이의 손에서도 안전할 수 있도록 수그루를 붙인 카메라

한다. 홍보부서의 주요 업무는 수그루의 온라인 블로그를 관리하는 일이다. 블로그에서는 사용자들이 직접 보내온 생생한 사용기들을 볼 수 있다. 예를 들면, 수그루를 카메라 프로텍터로 쓴 한 사진가의 사용기다. 그에게는 아버지의 카메라에 부쩍 흥미를 보이기 시작한 세 살배기 아들이 있다. 그래서 카메라의 민감한 부위를 일일이 수그루로 감싼 뒤 아들의 손에 쥐여주고 갖고 놀 수 있도록 해주었다는 사연이다.

근래 들어 환경문제를 해결하기 위해 사람들이 어떤 물건을 간직하는지에 대해 연구가 이뤄지고 있다. 금욕을 강요하는 부정적인 구호보다는 한 물건을 오래 쓰자는 긍정적인 구호가 훨씬 효과가 좋기 때문이다. 여기에 대해 여러 기업에 자문 역을 하고 있는 디자이너 조너선 채프먼은 말했다.

"사람들이 물건을 버리는 이유는 그 물건이 유행에 뒤떨어졌기 때문이 아니다. 새 물건을 사는 이유는 성능 때문도 아니다. 이미 갖고 있는 물건과 감정적인 유대감이 부족하기 때문이다."

차에 이름을 붙이고 애인처럼 다정하게 부르는 등 유난을 떨 필요는 없다. 내 몸에 꼭 맞는 청바지나 세계여행 할 때 매고 다닌 배낭은 함

옛 단추 공장을 개조한 수그루 사무실

부로 버리지 못하는 것과 같은 이치다. 세네갈 출신의 생태학자이자 작가 바바 디웁이 말했듯, "결국…… 우리는 사랑하는 것만을 간직한다."

⇕ Sugru

수그루는 실리콘 소재의 다목적 접착제다. 손으로 만져도 접착 성분이 달아나지 않아 사용자가 원하는 위치에 원하는 형태로 정확하게 사용할 수 있다는 게 장점이다. 공기와 접촉하면 반영구적으로 형태가 유지될 뿐 아니라 방수, 방전의 성질이 있어 다양한 용도로 사용 가능하다. 생산과 사용에 있어 크라우드 소싱, 집단지성, 메이커스 무브먼트라는 최근의 경향이 일상과 맞닿은 좋은 사례다. 2010년 미국 『타임』지는 수그루를 그해 '혁신적인 발명품 50개' 중 29위로 선정했다(아이패드는 31위였다). 수그루의 발명가 제인 니 굴퀸틱은 2012년 런던 디자인 페스티벌에서 '올해의 디자인' 분야의 '디자인 사업가'로 선정되었다.

where to buy

구입처 | 런던의 디자인 뮤지엄 숍, 사이언스 뮤지엄 숍, 러프 트레이드 레코드 및 영국 전역의 BBQ 매장에서 판매된다. 홈페이지에 유럽 및 미국 내 오프라인 판매처 위치가 상세하게 표시된 지도가 있으니 참조. 홈페이지에서 신용카드로 구입 가능하며 한국으로의 배송은 2주 정도 소요된다. 가격은 3개 들이 세트 6.5파운드부터(배송료 미포함).
주소 | Units 1&2, 47~49 Tudor Road, London E9 7SN
전화 | +44 (0)20 7998 0022
트위터 | @sugru
홈페이지 | www.sugru.com

○ 제인 니 굴퀸틱

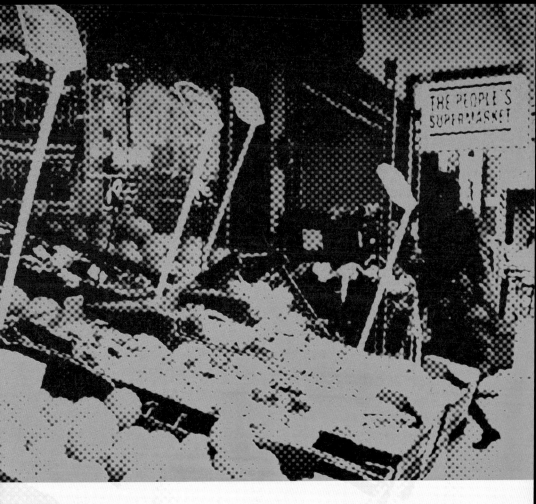

IV. Food

에빈 오라오다인 커널 브루어리 설립자
닐 맥레난 클린 빈 토푸 설립자
피플스 슈퍼마켓 소비자 협동조합 슈퍼마켓

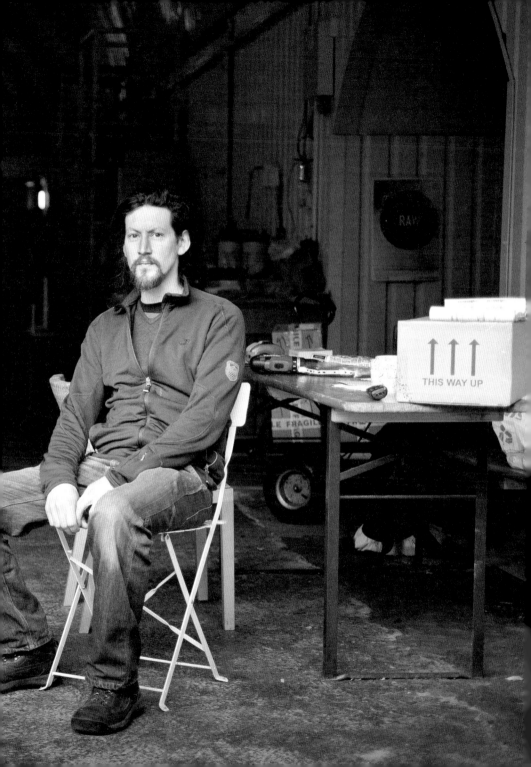

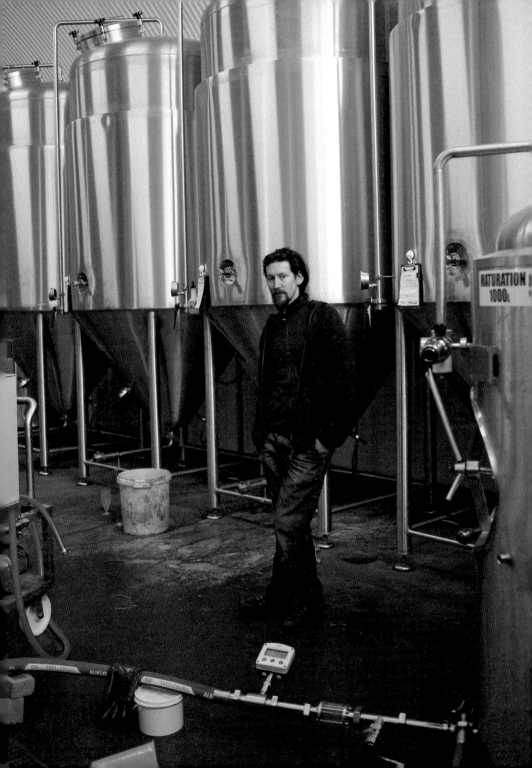

커널 브루어리에 대해 처음 들은 건 이웃에 사는 루시에게서였다. 그녀는 정기적으로 집에서 파티를 여는데 전문가 수준으로 파티를 기획해서 그 입장 수익으로 용돈을 버는 친구다. 몇 년 전에는 양조장을 열기 전의 커널 맥주를 섭외해 파티장에서 팔았는데, 그들이 듣도 보도 못한 맥주를 만드는 괴짜로 소문난 까닭이었다. 지금 커널 브루어리의 위상을 생각하면 참으로 감회가 새로운 얘기다. 우리가 아는 소위 명품들은 길게는 100여 년 전에 명성이 시작되어 지금은 전설이 된 경우가 대부분이다. 한데 커널 브루어리는 내 눈앞에서 명품이 되는 과정을 한 걸음 한 걸음 밟아가고 있다. 그 작은 걸음을 내딛도록 부축해주는 사람들이 내 주변의 아주 평범한 사람들이라니!

○ 에빈 오라오다인

몰비 스트리트에 위치한 커널 브루어리 공장 입구

사실 커널 맥주의 첫 인상은 초라하다고까지 할 수 있다. 그러나 일단 뚜껑을 열면 강렬한 개성을 드러낸다. 확연히 아웃사이더적인 취향을 포용해주는 런던은 이런 면에서 상당히 너그럽다. 버로 마켓(Borough Market)을 지나며 문득 이런 생각이 든다. 이 길은 소위 아르티장 푸드의 거리라고 불리는 몰비 스트리트(Maltby Street)로 이어진다. 좋은 재료로 만드는 빵, 치즈, 햄 등 먹을거리 상점들과 나란히 커널 브루어리가 자리한다. 기찻길 아래 창고를 개조한 양조장은 서늘했다.

2012년 이곳으로 이사 오기 전에 커널 브루어리는 맥주 빚는 20여 단계의 전 공정에 기계를 쓰지 않기로 유명했다(유튜브에서 그때 그 모습을 담은 동영상을 찾을 수 있다). 그렇게 만든 10여 종의 맥주 가운데 '엑스포트 스타우트'가 전문가들로부터 2011년 런던 최고의 맥주로 선정되고 찾는 사람이 많아지면서 넓은 곳으로 이전하고 현대식 양조통을 들였다. 커널 브루어리를 시작한 에빈은 이렇게 말했다.

"규모만 커졌을 뿐 맥주 빚는 방식은 동일해요. 맛이 달라졌다고 한다면 기분 탓이죠. 가장 큰 변화는 상표를 자동으로 붙여주는 기계죠. 전에는 일일이 손으로 도장을 찍어 붙였거든요."

이 기계를 들인 이유는 품질에는 전혀 영향을 미치지 않으면서

맥주병에 자동으로 상표를 붙여주는 기계

지루하기만 한 일을 줄여주기 때문이다.

　　커널 브루어리는 신경 쓰지 않은 듯한 단순한 상표로도 유명하다. 다양한 종류의 맥주를 불규칙적으로 만들다보니 맥주 이름을 쉽게 바꿀 수 있는 융통성 좋은 디자인이 필요해서 나온 상표다. 지금도 갈색 직사각형 종이에 회사 이름, 맥주의 종류, 알코올 도수만 있는 디자인을 고수한다. "상표에는 필요한 정보만 있으면 되죠. 로고나 주소로 맥주 맛을 알 수 있나요?" 양조장에는 에빈을 포함해 세 명의 풀타임 직원, 네 명의 파트타임 직원이 일한다. "직원 수가 많아지면 명령하복체제가 되니까 최소 인원을 유지합니다."

한마디 한마디 자기 철학이 분명한 고수의 아우라를 뿜어내는 에빈. 그는 본래 수제 치즈를 만들던 사람이다. 수년간 영국 중부의 한 시골 농가에서 치즈를 만들어 닐스 야드 같은 런던의 고급 식료품 상점에 납품해왔다. 그런데 소에게 먹이는 꼴이 부실해지는 겨울에는 우유도 부실해서 치즈를 만들지 않는다. 농한기에 맥주를 직접 담가 먹던 게 커널 브루어리의 시작이다. 그의 설명에 따르면 치즈와 맥주 모두 발효식품이라 숙성 과정이 맛을 결정한다고 한다.

커널 브루어리에서 빚는 맥주는 영국인이 즐겨 마시는 에일에 속한다. 한국인이 주로 마시는 라거보다 두 배 이상 풍미가 진하다. 어떤 맥주가 더 맛있느냐는 맛의 기준은 사람마다의 입맛과 곁들이는 안주에 따라 다르다. 그런데 소규모 양조장 맥주와 대형 브랜드 맥주를 비교하면 생산 과정부터 차이가 있다. 대형 브랜드 맥주는 대량생산과 유통을 위해 살균 처리하고 인위적으로 숙성시켜 획일적인 맛을 낸다. 반면 소규모 양조장 맥주는 엄마가 담그는 김치에 비유할 수 있다. 집집마다 다르고 담글 때마다 조금씩 맛이 다르다.

양조장 안쪽으로 들어가자 숙성을 위한 양조통이 보였다. 이 양조통에서 일주일 정도 배양된 맥주는 병으로 옮겨진 뒤 약 한 달간의 숙성 기간을 거쳐 출하된다. 현재 가동 중인 세 개의 양조통에서는 각각 커널을 대표하는 '엑스퍼트 스타우드' '런던 포터' '인디언 페일 에일'이 익어가는 중이었다. 이름만 듣고서 어떤 맛일지 짐작이 안 가기는 현지인들도 마찬가지인데, 이 맥주들은 현지에서조차 소외되었던 이름들이기 때문이다.

○ 에빈 오라오다인

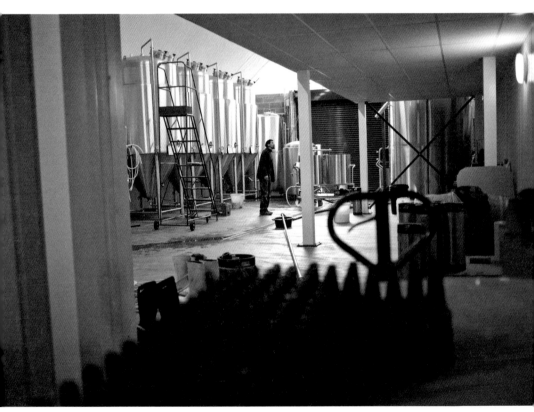

기찻길 아래의 창고를 개조한 커널 브루어리의 내부.

신생 브루어리였던 커널을 전설로 만든 계기는 100여 년 전에 멸종된 런던의 잃어버린 맥주, 포터(porter)를 복원하면서다. 포터라는 명칭의 기원에 대해서는 여러 가지 설이 있다. 부두의 막노동자들이 즐겨 마셔서 이런 이름이 붙었다는 설이 있고, 당시 맥주를 집으로 배달해 먹던 풍습 때문에 '배달시키자(porter)'라는 말에서 유래했다는 설도 있다. 좌우지간 18세기 런던에서는 포터 맥주가 대세였다. 포터는 지금의 다크 또는 스타우트 맥주와 비슷한 맛인데, 요즘 기준에서는 독한 축에 끼는 페일 에일과 비교해도 세 배 이상의 맥아를 넣어 생산했다. 맥아를 많이 넣을수록 맛은 씁쓸해지고 도수는 높아진다. 덕분에 싼 값에 취하려는 노동자들의 사랑을 듬뿍 받았다. 런던에서 포터가 유행하자 정부에서는 맥아에 높은 세금을 부과했고, 이는 곧바로 판매에 영향을 미쳤다. 이윤을 위해 상인들은 맥아의 양을 줄였고, 결국 포터는 런던에서 사라지게 되었다.

에빈은 이 잃어버린 맥주의 양조법에 흥미를 느꼈다. 왜냐하면 포터는 현대 맥주의 시초이기 때문이다. 그전까지만 해도 맥주는 반년 정도 숙성시켜 먹었다고 한다. 언제 익는지 정확히 몰라 대충 눈대중으로 만들어서다. 그런데 포터 맥주에 이르러 온도계와 액체 비중계라는 간단한 도구를 사용해 원하는 맛까지 숙성시키는 데 필요한 온도와 맥아의 양을 찾아냈다. 즉, 맛을 계량화시킨 최초의 맥주인 셈이다. 커널은 그때 기록된 양조법에 근거해 빚은 맥주를 '런던 포터'라는 이름으로 세상에 내놓았다. 씁싸래하면서도 청량감 있는 깔끔한 맛이다. 이게 그때 그 포터 맛이냐고 묻자 에빈은 눈을 찡긋하며 말했다. "글쎄요, 누구도 모르죠. 그 맛을 알던 사람들은 이미 사라졌으니까요."

○ 에빈 오라오다인

남들이 잘 모르는 맥주를 스스로 좋아서 만드는 것도 대단한 용기인데, 요즘 입맛에 맞추지 않고 정석대로 만드는 데는 더 큰 용기가 필요하다. 예를 들어, 인디언 페일 에일(Indian Pale Ale), 줄여서 IPA라고 불리는 맥주는 원래 19세기 식민지였던 인도에 체류 중이던 영국 공무원들에게 판매할 요량으로 만들어졌다. 당시 운송 수단은 느린 배뿐이고 변변한 냉장 시설도 없어 일반 맥주를 보내면 목적지에 도착하기도 전에 발효되다 못해 폭발할 지경이었다. 때문에 고의적으로 숙성 기간을 늘리기 위해 맥아를 많이 넣고 주조한 게 시초다. IPA는 일반적인 페일 에일보다 쌉싸래하고 강한 맛 때문에 한동안 영국에서조차 거의 자취를 감췄다. 세상에 다시 등장한 때는 1990년대, 미국의 소규모 양조장들이 IPA를 복원하면서다. 최근에는 한국에서도 세븐 브로이라는 작은 양조회사에서 IPA가 출시되는 등 그 이름을 단 맥주를 어디서나 쉽게 볼 수 있다. 하지만 1990년대 당시 미국인의 맥주 취향에 맞춰 본래 맛보다 순화시켜 복각한 IPA를 기준으로 삼은 게 대부분이다. 반면 커널 브루어리에서는 현재까지 10여 가지 다른 종류의 IPA를 만들어왔고, 정석을 따른 알코올 도수 7.1퍼센트의 IPA부터 무려 9.7퍼센트 알코올 도수의 더블 시트라 IPA까지 종류가 다양하다.

아일랜드 태생의 에빈에게 영국 전통의 맥주를 되살리겠다는 의무감 따위는 없다. 오히려 미국으로 여행을 가서 접한 소규모 양조장 맥주에서 큰 영향을 받았다고 했다. "미국에는 맥주뿐 아니라 문화 전반에 전통이 없지요. 그래서 다양한 실험이 가능합니다." 그에게 맥주란 친구들

커널 브루어리의 맥주. 양조장에서 즉석으로 시음할 수 있다.

끼리 모여 좋아하는 맛을 함께 만들어보는 생활의 한 방식이다. 요즘도 세계 각국의 다른 양조인들 가운데 마음이 맞고 입맛이 같은 사람들과 단발성 맥주를 종종 만들고 있다. 그는 일반인들이 입맛에 맞는 맥주를 구하기 쉽지 않은 현실을 단호하게 경계했다.

"북유럽 국가들은 주류에 높은 세금을 부과하는 대신, 칼스버그와 같은 대규모 양조장이든 소규모 양조장이든 모든 맥주를 동일한 가격에 판매하도록 합니다. 또, 주류를 구입할 수 있는 장소가 매우 한정된 반면, 소비자가 특정 주류를 원할 경우 주류 공급자는 주문 다음 날에 공급하도록 법으로 정해져 있어요. 소비자들은 폭넓은 선택을 할 수 있고, 맥주 생산자들은 공정한 유통망 안에서 거래되니 품질에만 힘을 쏟을 수 있는 것이죠."

많은 나라에서 술은 정부의 관리 대상이기 때문에 세금 등 기타 정책에 큰 영향을 받는다. 예를 들어 18세기 런던의 포터를 멸종시킨 원인도 바로 세금이다. 한편, 최근 런던 내 소규모 양조장의 분발에 힘을 보태는 요인 역시 세금이다. 2000년부터 런던 시는 소규모 양조장에 50퍼센트의 절세 혜택을 주고 있으며 덕분에 현재 영국 전체 맥주 소비 규모에서 소

규모 양조장이 차지하는 비율은 15퍼센트로 늘었다. 특히 커널의 성공 이후 소규모 양조장이 부쩍 증가했다. 최근 몇 년 사이 네 개의 신생 양조장이 문을 열었고, 1989년에 폐업했던 런던의 트루먼 브루어리가 다시 영업을 재개할 거라는 소식도 들려왔다. 이 소식이 반가운 이유는 그리운 과거의 맥주가 돌아와서가 아니라, 더 다양한 맛을 즐길 수 있기 때문이다. 체인 음식점의 문제는 몫이 좋은 자리마다 꿰차고 들어와 상권을 장악할 뿐 아니라, 획일화된 맛으로 폭력을 행사한다는 것이다. 그러나 좋은 맛이란 하늘에서 내려준 기준이 아니라 먹는 사람의 혀끝에 달린 가장 즉각적인 반응이다.

♺ The Kernel Brewery London

커널 브루어리는 2009년 문을 연 소규모 맥주 양조장이다. 역사의 뒤안길로 사라진 영국의 전통 맥주를 차례로 복원해낼 뿐만 아니라, 카리스마 넘치는 맛으로 맥주 마니아들로부터 지지를 받으며 단숨에 런던 최고의 브루어리로 주목받았다.

where to buy

구입처 | 현재 런던 내에서만 셀프리지 백화점, 테이트모던 갤러리 카페 등 60군데 이상의 주류점, 카페, 레스토랑에서 판매되고 있다. 또 매주 토요일마다 런던 버몬지에 위치한 양조장에서 갓 빚은 싱싱한 맥주를 시음 및 구매할 수 있다. 며칠 전부터 그 주에 구매 가능한 맥주를 홈페이지에 공지하니 참고할 것.
주소 | Arch 11 Dockley Road Industrial Estate, London SE16 3SF
전화 | +44 (0)20 7231 4516
영업 시간 | 매주 토요일 오전 9시~오후 3시
홈페이지 | www.thekernelbrewery.com

○ 에빈 오라오다인

"손으로
만드는
좋은 두부"

Neil Mclennan

닐 맥레난

클린 빈 토푸 설립자

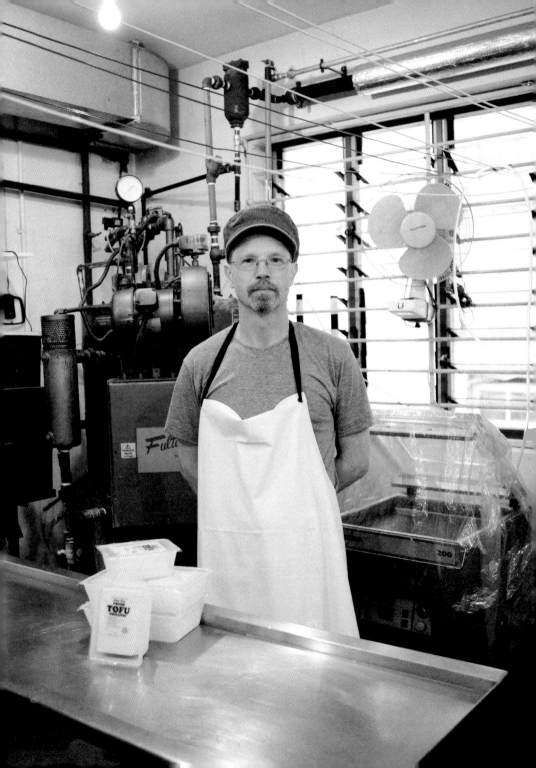

런던에서 20년 가까이 두부를 만들어온 사람이 있다. 영국인이라고 해서 귀를 의심했다. 당장 두부 공장이 있다는 브릭 레인으로 찾아갔다. 주소를 받아 들고도 반신반의했다. 브릭 레인은 본래 방글라데시 이민자들이 모여 살던 거리로, 1980년대에는 가죽 제품 전문 거리로, 1990년대는 빈티지 시장으로, 최근에는 클럽과 레스토랑, 지역 패션 부티크들이 자리한 유행의 거리로 변모해왔다. 한마디로 두부 공장이 있을 만한 자리가 아니다. 속는 셈 치고 가보니 일대에서 제법 이름이 알려진 빈티지 패션 상점 맞은편에 주소에 적힌 이름의 건물이 있었다. 두부와는 아무 상관없는 히브리어 간판이 붙어 있는 아치형의 문을 지나 마당을 가로지르자 오른편에 벽돌로 지은 평범한 건물이 나온다. 바로 두부 공장이다.

○ 닐 맥레넌

닐이 만들어내는 포장 두부 '클린 빈' 토푸. 투명 포장은 자부심의 표현이기
도 하다.

두부를 만드는 사람의 이름은 닐이다. 채식주의자도, 동양인도 아니면서 런던에서 두부를 만드는 사람으로는 유일무이할 것이다. 순전히 식품으로서 두부의 완전무결함에 반한 것이 두부를 만들게 된 계기란다. 1990년대 중국으로 여행을 갔다가 두부의 맛을 알게 된 그는 런던에는 왜 맛있는 두부가 없을까 불만스러워 직접 만들기로 했다. 당시 여기서 멀지 않은 스피톨필즈 마켓에서는 유기농 먹을거리 시장이 주말마다 섰는데 거기에 가판을 하나 얻어 두부를 팔기 시작했다. 1996년의 일이다. 그의 두부가 알려지자 인근의 식당에서 납품을 해줄 수 있겠느냐고 제안해왔다. 그때까지 수제로만 만들다가 많은 두부를 한 번에 만들 수 있는 공간이 필요해져서 2000년 공장을 열었고, 2004년 지금의 자리로 옮겨왔다. 공장이라고는 하지만 직원이라고는 시간제 도우미 한 명이 전부인 구멍가게 규모다. 혼자서 품질을 관리하려면 이틀에 한 번 꼴로 500~600개의 두부를 만드는 정도의 규모가 적절하다고 판단해서다. 두부를 만들 때는 단 몇 초를 더 끓이는 실수만으로 두부가 아니라 죽이 될 수도 있다. 단시간에 극도의 몰입을 필요로 하는 게 이 작업의 매력이라고 닐은 설명했다.

"기계가 결코 대신할 수 없는 일들이 있죠. 지금까지의 내 경험으로 확신하건데 두부 빚는 전 공정을 기계화하는 것은 불가능해요. 좋은 두부를 만들려면 한두 번은 꼭 사람 손이 가야 합니다."

○ 닐 맥레난

그가 두부를 만드는 방식은 한국식 재래 두부 제조 방법과 크게 다르지 않다. 자재창고 겸 사무실로 쓰는 공간을 지나면 두부 제조실이 나온다. 그곳에는 세척기, 침수조, 분쇄기, 여과기, 끓임솥, 성형 기계, 그리고 완성된 두부를 보관하는 냉장고가 있다. 하룻밤 동안 물에 불린 콩은 오전 9시부터 두 시간 동안 이 기계들을 거치며 신속하게 두부로 만들어진다. 각 기계를 언제 켜고 멈출지를 결정하는 게 닐의 일이다.

그는 가장 까다로운 공정 중 하나로 두부 포장을 꼽았다. 공기 방울 하나 없이 깔끔하게 밀봉하기가 쉽지 않다고 했다. 두부를 물에 담아 보관하는 이유는 공기의 접촉을 최소화하기 위해서인데, 포장 과정에서 물의 표면에 생긴 공기방울로 두부가 산화되어 신선도를 떨어뜨릴 수 있기 때문이다. 그제서야 클린 빈처럼 투명 필름으로 포장 판매하는 두부가 거의 없다는 사실에 생각이 미쳤다. 투명한 포장 용기는 두부의 상태만이 아니라 만드는 사람의 강한 자신감을 드러낸다.

여기서 만드는 두부는 '클린 빈(Clean bean)'이라는 상품명의 포장 두부로 팔리고 대부분 레스토랑에 납품된다. 세련된 라운지 바부터 캐주얼한 샐러드 전문점까지 납품처가 다양하고, 특히 맛집으로 소문난 소호의 한 일식집이 주요 납품처 중 하나다. 소매점으로는 재팬 센터에만 납품한다. 피카딜리 서커스 앞에 자리한 재팬 센터는 런던의 대표적인 일본 식품 전문 슈퍼마켓. 내부에 딸린 작은 레스토랑에서 만드는 스시를 먹으러 관광객이 찾아올 만큼 맛있기로 유명한 곳이기도 하다. 신선 식품을 진열한 냉장고로 가보니 일본 식품 전문 슈퍼답게 10여 종류의 두부를 갖추고 있었는데, 브랜드 이름이 일본어가 아니라 영어인 것은 클린 빈 토푸가 유

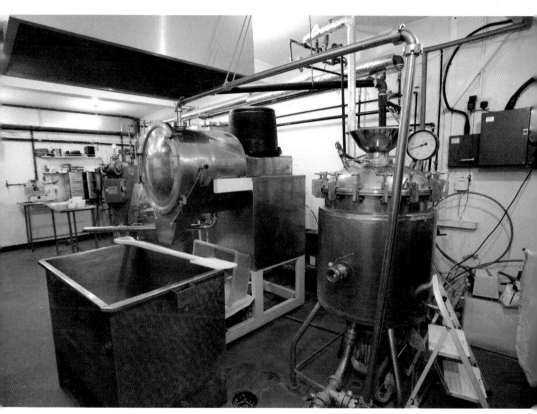

클린 빈 토푸 공장의 내부 모습.

일했다. 클린 빈의 두부만이 생식 위주로 두부를 먹어 부드러운 질감을 선호하는 한국, 일본 등 극동 아시아인의 입맛에도 합격점을 받아서다.

대개의 런던 두부는 단단하고 거칠다. 서양인의 대부분이 두부 특유의 말캉말캉한 식감에 적응하지 못해서다(두부를 비롯해 묵, 해파리무침 등은 서양인들에게 가장 난이도가 높은 음식에 속한다). 또 특유의 담백한 맛을 느끼지 못해 무미, 즉 '맛이 없다'고 여긴다. 때문에 두부를 굽고 볶는 등 요리의 재료로만 쓰며 단단한 질감을 선호한다. 두부가 채식주의자들의 주식으로 자리잡으면서 런던에서 두부 보기가 아주 어려운 일은 아니게 됐다. 하지만 단백질의 주 공급원으로 소개되어 두부를 식물성 치즈 정도로 취급한다. 죽은 두부, 즉 방부 처리해 종이팩에 담아 실온에서 유통시킬 정도로 두부에 대한 개념이 전혀 다른 것이다. 냉장 보관용으로 신선한 두부를 유통시키는 것만 봐도 두부를 대하는 닐의 태도가 일반적인 런던 사람들과는 전혀 다르다는 것을 알 수 있다.

닐은 1년이면 한두 달씩 말도 잘 안 통하는 중국 남부의 시골 농가에 머무르며 손두부를 연구하는데, 두부 제조가 워낙 허드렛일이라 그곳에서조차 두부를 배우러 오는 이 외국인을 이상하게 본다고 한다. 두부의 재료가 되는 대두 또한 중국에서 유기농으로 재배된 것을 수입한다. 닐의 설명에 따르면 유럽의 기후에서 대두를 재배하기는 거의 불가능하고, 그나마 독일에서 생산되는 소량의 대두는 동물 사료로 독일 내에서 다 소비된다고 한다.

아이러니한 것은 육류 소비가 늘면 세계 곡물 가격도 상승한다는 사실이다. 요즘 세계 육류 시장에서 거래되는 쇠고기, 돼지고기, 닭고

211

○ 닐 맥레넌

기의 대부분은 기업형 농장에서 사료를 먹여 키운 것이다. 이 사료의 주원료가 옥수수인데 요즘 가격이 제일 많이 뛰어 세계적으로 수급 불안을 겪는 곡물이다. 농축산업계에 따르면 쇠고기 450그램을 얻기 위해서는 소에게 3킬로그램의 사료를 먹여야 한다. 즉, 원하는 만큼의 고기를 얻기 위해 일곱 배 많은 양의 곡물을 먹여야 한다는 얘기다. 또 육류 생산에는 같은 양의 채소 생산에 비해 20~50배의 물을 쓴다. 뿐만 아니라 수질오염 등 환경오염이 기업형 농장에 필요한 사료를 재배하는 데서 비롯된다. 더 많은 사람들이 채식을 더 자주 하면 나아질 일이지만, 환경오염을 줄이기 위해 고기 사랑을 멈출 사람은 별로 없는 게 현실이다.

두부의 아름다움은 강요 없이 자연스럽게 육류 소비를 줄여주는 대체제로의 역할에 있다. 닐처럼 소비지와 가까운 곳에서 두부를 제조하는 사람들이 늘어난다면, 온난화 효과의 주범이라는 푸드 마일도 단축될 것이다. 푸드 마일이란 식료품이 생산자 손을 떠나 소비자 식탁에 오르기까지의 이동 거리를 뜻한다. 푸드 마일이 길면 길어질수록 그 식품의 안전성은 떨어지게 되고 탄소배출량 역시 많아지게 된다. 두부만이 아니라 모든 음식을 그때그때 필요할 때마다 만들어 신선하게 먹어야 한다는 게 닐의 생각이다.

"런던에서 두부를 만들 때 가장 중요한 것은 이거다. 중국식이 원조냐 아니냐, 식감이 딱딱한가 부

드러운가는 중요치 않다. 관건은 가까운 곳에서 신
선하고 건강한 식품을 구할 수 있느냐다."

⤢ Clean Bean Tofu

클린 빈 토푸는 닐 맥레난이 설립한 유기농 두부 회사다. 1996년 런던 스피톨필즈 마켓의 유기농 먹을거리 시장에서 시작, 소일 어소시에이션에서 유기농 인증을 받은 최초의 유기농 두부다. 두부의 불모지와 다름없던 런던에서 지난 20여 년간 꾸준하게 생산되어왔다. 현재는 1인 공장을 운영하며 런던 내 10여 곳의 레스토랑과 소매상에 납품한다.

where to buy

구입처 | 런던 피카딜리 서커스 맞은편에 자리한 재팬 센터에서 구매 가능하다. 개당 2.5파운드 선.
주소 | Unit 11, Taylor's Yard, 170 Brick Lane, London E1 6RU
전화 | +44 (0)20 7247 1639
이메일 | cleanbean@ssba.info
홈페이지 | www.ssba.info/tenants/cleanbean.html

○ 닐 맥레난

"주민의
요구에 맞는
슈퍼를 만든다"

People's Supermarket

피플스 슈퍼마켓

소비자 협동조합 슈퍼마켓

THE PEOPLE'S SUPERMARKET

For the people, by the people

LAMB'S CONDUIT ST. LONDON

"런던에서는 돈이 안 되는 일도 해보라고 돈을 준다. 그것도 정부가 나서서. 나는 그래서 런던이 좋다."

런던에서 나고 자란 토박이 친구가 한 말이다. 그와 마주친 날 나는 한 슈퍼마켓에 다녀오는 길이었다. 이 슈퍼마켓은 같은 건물 옥상 텃밭에서 키운 채소를 샐러드용으로 판다. 3,000개의 페트병을 재활용해서 만든 온실을 포함해 제법 큰 규모로 운영되는데 최초 설비 자금을 정부에서 지원받았다. 이곳만이 아니다. 2012년부터 런던 시는 안정적인 식량 확보 사업의 일환으로 복권 판매의 수익금을 런던에서 텃밭을 가꾸기 희망하는 지역 단체에 지원한다. 이 소식을 전해들은 내 친구는 껄껄 웃었다. 제2차 세계대전 때 런던 사람들은 하이드 파크에서 야채를 길렀다고 한다. 6년간 계속된 독일의 공습 때문에 식품이 귀해져서였다. 전쟁 통

○ 피플스 슈퍼마켓

에나 있었던 일이 왜 지금 런던에서 벌어지고 있을까.

　　　　동네 슈퍼에 가보면 안다. 말라비틀어진 양파 몇 뿌리라도 파는 가게조차 드물고, 썩을 일 없는 담배와 맥주, 콜라, 껌으로 명맥만 유지하는 가게가 상당수다. 안 팔리니까 유통기한이 짧은 식품은 들여놓지 않고, 그러니까 더 손님이 줄어드는 악순환이다. 어떤 동네에선 테스코 같은 기업형 체인 슈퍼마켓에 가야만 신선 식품을 구할 수 있는 지경에까지 이르렀는데, 나처럼 차도 없고 운전도 못하는 사람은 걸어서 몇 십 분 거리를 정기적으로 장보러 다녀야 한다니 생각만 해도 지겨워진다. 어떤 친구는 장 보러 간다면서 평소보다 지하철 한 정거장을 먼저 내리기도 했다. 그러면서 대형 슈퍼가 '편해서 간다'고 하는 거 보면 너무 착하게 사는 게 아닌가 싶다. 마실 물을 길으러 매일 몇 십리 씩 물동이를 이고 다녀야 한다는 아프리카나 아시아의 저개발 지역도 아니고, 모든 걸 다 갖춘 도시에서 신선 식품을 사러 먼 길을 가야 한다는 게 말이 되나. 기본권의 사각지대다.

　　　　근본적인 문제는 기업형 슈퍼마켓에서 대량으로 물건을 사주는 독점적 위치를 악용해 하청업자들의 공급 단가를 후려치는 유통 과정에 있다. 이렇게 해서 다른 소매상보다 저렴한 가격에 판매할 수 있는 것이다. 결국 가격 경쟁에서 진 주변의 소매상은 문을 닫고, 하청업자는 물건 넘길 곳이 기업형 슈퍼마켓밖에 없으니까 밑지고 팔고, 소비자는 물건 살 곳이 없으니까 귀찮아도 기업형 슈퍼마켓으로 가야 하는 처지가 된다. 그런데 도의적 차원이라면 몰라도 슈퍼마켓에 도미노처럼 무너지는 동네 상권의 책임을 물을 수는 없으니, 그들은 최선을 다해 기업 활동을 하는 것뿐이라서다. 요즘 이런 딜레마는 서울이고, 런던이고, 세계 대도시라면 어

218

디나 새삼스러울 게 없다.

　　기업형 슈퍼마켓의 폭주를 막으려고 소비자가 뭉쳤다. 2011년의 어느 가을날이었다. 소비자가 소유자이자 운영자인 협동조합형 슈퍼마켓이 문을 연 것이다. 이름 하여 피플스 슈퍼마켓. 개업 기념 파티에서 회원들과 마주쳤는데 하나같이 입을 모아 아서라는 사람의 열정에 이끌려 조합에 가입했단다. 누군가 했더니 아서 포츠 도슨(Arthur Potts Dawson)이라는 이름의 요리사였다. 채식 전문 식당을 운영하는 그는 식당에서 나오는 음식물 쓰레기로 퇴비를 만들고 채소를 기르는 것으로 이미 유명한 인물이다. 그가 새로운 종류의 슈퍼마켓을 기획하고 경영하는 과정이 BBC에서 4부작 다큐멘터리로 방영되면서 기존 슈퍼마켓의 문제점이 공론화되었다. 그가 슈퍼마켓 사업에 뛰어든 이유는 기존의 슈퍼마켓에서 나오는 엄청난 양의 음식물 쓰레기가 발단이 되었단다.

　　기업형 체인 슈퍼마켓에서 멀쩡한 유제품과 농산물을 하루에만 몇 톤씩 버린다는 사실은 잘 알려져 있다. 융통성 없이 적용되는 유통기한 때문이다. 수백 또는 수천 개의 매장을 동일하게 관리하기 위해 책 한 권 분량의 규칙들이 있고 유통기한뿐만 아니라 음식의 품질이나 맛과는 하등 관계없는 생김새에까지 엄격한 기준을 둔다. 예컨대 오이는 초승달 형태여야 하고, 마늘은 마늘쪽끼리 크기가 균일해야 한다 등등이다. 그 결과 영국에서 생산된 농산물의 30퍼센트는 그 기준에 맞지 않아, 즉 특정하게 생기지 않았다는 이유로 수확조차 되지 않고 버려진다.

　　먹기도 전에 버려지는 음식 낭비는 다른 자원의 낭비를 부른다.

○ 피플스 슈퍼마켓

피플스 슈퍼마켓의 조합원들은 한 달에 4시간씩 근무할 의무가 있다.

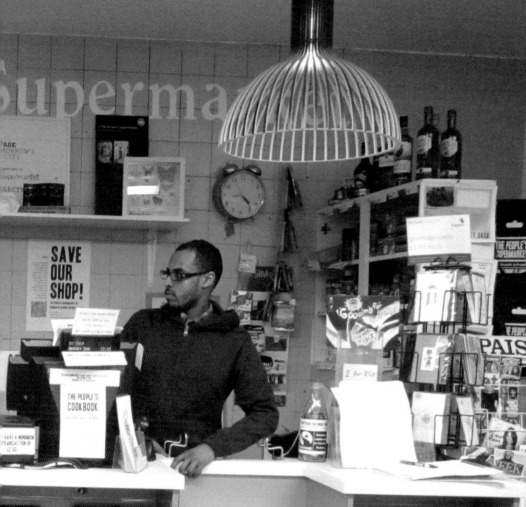

특히 육류 생산에는 같은 양의 채소를 기르는 데 비해 최고 50배의 물이 소모된다. 기업의 몸집이 커질수록 상황에 유연하게 대처하는 능력이 떨어지고, 그 결과 치명적인 음식물의 낭비가 일어나게 되는 것이다. 기업형 슈퍼마켓은 수익을 늘리기 위해 점포 수를 늘려야만 한다. 궁극적으로 자원의 낭비를 막기 위해서는 몸집을 키워 수익을 늘리는 사적 기업이 슈퍼마켓을 운영해서는 안 된다.

그래서 피플스 슈퍼마켓은 소비자 협동조합으로 설립됐다. 조합원들은 매년 25파운드의 회비를 내고 구매할 때마다 정가의 10퍼센트를 할인받는다. 조합원들은 정기 총회에 참여해 입점할 물건을 투표를 통해 스스로 정할 권리, 한 달에 네 시간씩 자원봉사로 근무할 의무가 있다. 쉽게 말해 모두가 경영과 운영에 참여하는 것이다. 슈퍼마켓을 포함해 사업 좀 해본 사람들에게는 미친 소리처럼 들린다. 하지만 피플스 슈퍼마켓이 이렇게 운영되는 건 수익 창출이 아니라 지속적인 운영이 목적인 단체라서다. 소비자들의 반응도 제각각이었다. 어떤 사람은 이 슈퍼가 다른 슈퍼보다 나은 게 뭐냐고 비교하기도 하고, 어떤 회원은 기차로 세 시간 거리인 옥스퍼드에 살면서 자원봉사 하러 왔다. 나중에는 호주와 미국에서도 관광객들이 찾아오기도 했다.

피플스 슈퍼마켓은 램스 컨듀이트 스트리트라는, 소규모 독립 상점들이 모인 쇼핑의 거리 끝자락에 자리한다. 이 슈퍼마켓은 작다. 덕분에 넓은 공간을 돌아다니느라 쓸데없이 시간을 낭비하거나 불필요한 물건을 사게 되질 않는다. 매장 안은 크게 생필품, 농산물, 조리식품, 기호식품

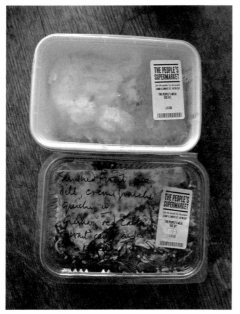

피플스 슈퍼마켓의 조리식품은 유통기한이 가까워진 식자재를 사용해서 만든다.

으로 구역이 나뉜다. 설탕, 소금, 식용유 등의 생필품은 종류가 다양하지 않지만 기업형 슈퍼마켓과도 경쟁력이 있을 만큼 저렴하다. 농산물은 런던 근교에서 생산된 채소와 제철 과일이다. 조리식품은 유통기한이 가까워진 농산물을 슈퍼마켓 내 주방에서 조리해 1인분씩 포장 판매한다. 이렇게 하면 먹기도 전에 버려지는 음식물 쓰레기가 거의 나오지 않을 뿐 아니라 조리식품은 부가가치가 높기 때문에 수익을 높이는 데도 보탬이 된다. 인근의 직장인들이 이 조리식품의 주요 소비자다. 다른 슈퍼마켓과 비교

○ 피플스 슈퍼마켓

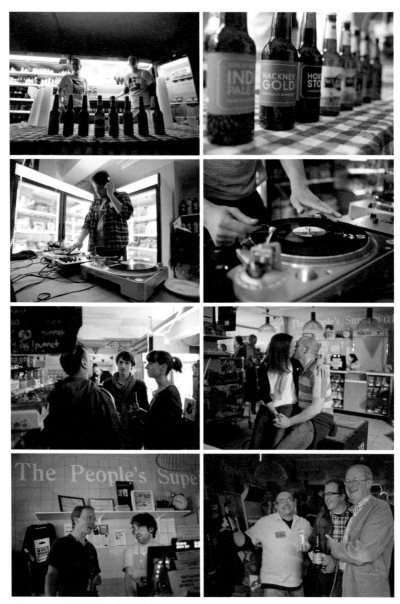

피플스 슈퍼마켓에서 회원들을 위해 비정기적으로 개최하는 친목 행사 '맥주의 밤'

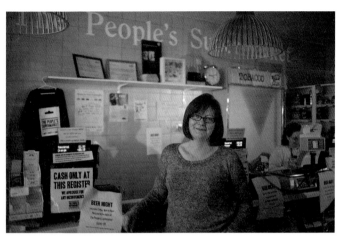

피플스 슈퍼마켓의 공동 창업자 케이트 불

해 눈에 띄는 차이점은 비정기적으로 열리는 각종 행사다. 행사를 개최하는 가장 중요한 목적은 회원들 간의 친밀감 조성이지만, 동시에 입장료 수익뿐 아니라 슈퍼마켓을 찾은 입장객들이 귀갓길에 장을 보며 생기는 2차 수익을 기대하는 것이기도 하다.

어느 저녁, 나는 한 달에 한 번 꼴로 슈퍼마켓에서 여는 '맥주의 밤'을 찾았다. 일인당 7파운드의 입장료를 내면 맥주나 안주로 바꿀 수 있는 쿠폰 두 장을 준다. 이 날의 맥주는 이스트 런던에 자리한 한 소규모 양조장에서 제조한 것으로 병당 3파운드 정도이니, 입장료는 합리적으로 책정된 셈이다. 입장객들의 대다수는 당일 상점에서 자원봉사를 마친 조합원들이었다. 그들 가운데 공동 창업자 케이트 불이 있었다. 케이트는 얼굴마담 격이었던 아서가 다른 사업을 준비하기 위해 영국의 시골 마을로 떠

난 후 슈퍼마켓의 경영을 맡고 있는데, 영국의 대표적인 기업형 슈퍼마켓 막스앤드스펜서의 경영 부서에서 오랫동안 근무한 경력을 갖고 있다. 그런 그녀가 협동조합에 적극적이라는 사실은 시사하는 바가 크다. 막스앤드스펜서는 가격표가 있는 현대식 슈퍼마켓의 시초이기도 하다. 나치를 피해 영국으로 망명한 독일 출신의 유대인 창업자가 자신의 어색한 억양 때문에 손님들과 대화를 피하려고 물건마다 가격표를 붙인 데서 비롯되었다고 한다. 이후 가격표라는 종이와 숫자는 쾌적한 쇼핑을 상징하는 기호가 되었다. 100여 년 가까이 지난 지금, 피플스 슈퍼마켓은 현대식 슈퍼마켓에 과거 시장이 가졌던 융통성과 소속감을 다시 불러일으키려는 것처럼 보인다. 피플스 슈퍼마켓을 창업하게 된 계기를 묻자 케이트는 이렇게 답했다.

> "합리적인 가격에 좋은 품질의 건강한 식품을 제공해서 회원과 인근 주민들의 요구를 충족시키는 슈퍼마켓을 만들려고 한다."

두 번의 심각한 경제적 위기를 회원들의 기부금으로 이겨낸 피플스 슈퍼마켓은 2013년 현재 안정적으로 운영되고 있다. 가능성이 희박해 보였던 사업 아이템을 성공시켰다는 것만큼이나, 기존 슈퍼마켓의 독주를 저지하는 소비자의 힘을 보여주었다는 데 큰 의의가 있다. 현재까지

맨체스터의 유니콘 그로서리, 엑세스터의 리얼 푸드 스토어, 리딩의 트루 푸드 커뮤니티 협동조합, 브라이튼의 히스비 푸드 등 영국 대도시마다 소규모의 동네 슈퍼가 하나 둘 등장하고 있다. 우유, 계란, 토마토, 감자 같은 가장 기본적인 식자재를 믿고 살 수 있는 장터다. 일부는 사적 기업이지만 대부분은 협동조합 등 사회적 기업으로 출범했고, 이들의 목표는 공통적으로 현지에서 생산된 생필품, 특히 신선 식품을 저렴하게 공급하는 것이다. 이들은 한결같이 2호점을 낼 계획이 없고 작은 규모를 지향한다. '작다'는 '크다'의 상대적인 결핍이 아니라 독립된 가치이기 때문이다.

⇕ The People's Supermarket

피플스 슈퍼마켓은 2010년 아서 포츠 도슨, 케이트 불, 데이비드 베리가 출범시킨 슈퍼마켓 협동조합이다. 미국 브루클린에 위치한 파크 슬로프 푸드 코옵(Park Slope Food Coop)에서 영감을 받아 슈퍼마켓을 사용자의 손으로 운영하자는 목표를 가지고 소비자 협동조합의 형태로 2011년 문을 열었다. 연간 회원비 25파운드를 내고 가입 후 매달 네 시간씩 상점 일을 도우면 조합원 자격을 유지할 수 있다. 조합원은 슈퍼마켓에서 구입한 물건가의 10퍼센트를 할인받는다. 슈퍼마켓은 조합원들의 조리법을 모아 만든 요리책을 발간하는 등 다양한 이벤트를 마련한다. 현재 런던과 옥스퍼드에 두 개의 매장이 각각 독립적으로 운영되고 있다.

where to buy

주소 | 72-78 Lambs Conduit St., Holborn, London WC1N 3LP
전화 | +44 (0)20 7430 1827
영업시간 | 매일 오전 9시~오후 10시
홈페이지 | www.thepeoplessupermarket.org

○ 피플스 슈퍼마켓

런던, 자전거가 일상인 도시

보리스 바이크(런던의 자전거 대여 제도)

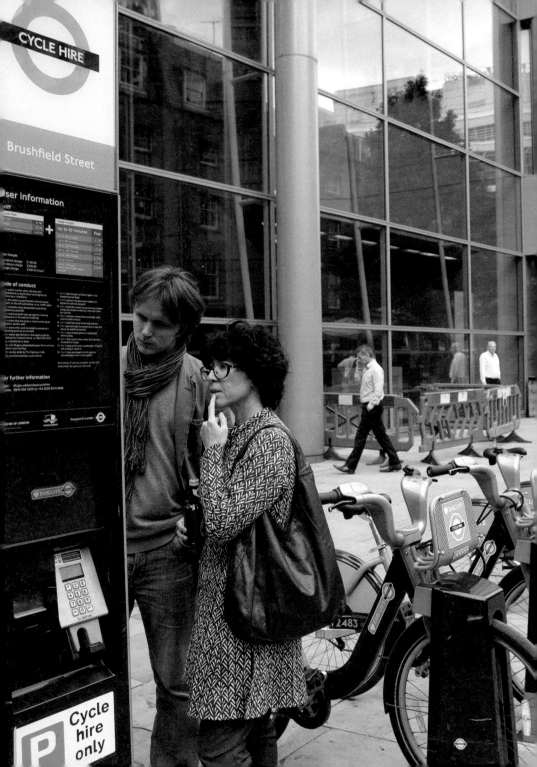

 런던은 파리, 베를린 등 다른 유럽 국가의 수도들과 달리 지금까지 단 한 번도 도시 중심을 관통하는 대규모 도로 공사를 한 적이 없다. 지역별로 시대별로 조금씩 개발되어 패치워크 식으로 연결된 도시다. 런던 특유의 좁고 구불구불한 도로는 이런 역사에서 유래했다. 도로 사정이 이렇다 보니 악명 높은 교통정체가 일어나는 이유 또한 알 만하다. 러시아워에는 4차선 도로에 버스, 자동차 들이 말 그대로 꼼짝 않고 멈춰 있다. 그 시간에는 자전거를 타고 차들 사이를 요리조리 헤치고 가는 게 오히려 빠르고 안전할 정도다. 2010년 조사 결과에 따르면 런던에서 자전거를 정기적으로 타는 사람의 상당수가 평균 이상의 수입을 가진 30대 백인 남성으로, 출퇴근에 주로 이용한다고 한다. 아닌 게 아니라 내 주위의 사람들만 봐도 조사 결과와 일치한다.

○ 보리스 바이크

내가 사는 해크니라는 동네는 런던에서 자전거 이용자가 가장 많은 동네로 꼽히는데, 이 다음으로 많은 동네가 해머스미스, 완즈워스다. 이들 동네는 흔히 1존이라는 명칭으로 통하는 런던 중심가와 2존의 경계선에 위치한다는 공통점이 있다. 현재 런던의 교통은 총 6존으로 구분되지만 1970년대까지만 해도 현재의 1존만 런던으로 쳤다. 2존부터는 대중교통의 배차 간격이 급격하게 길어지기 때문에 차 없이 살기가 쉽지 않다. 차 없이 살 수 있는 1존과 2존 경계선의 주민은 크게 두 부류로 나뉜다. 최근에 이 지역으로 이주한 20~30대의 백인 중산층 독신자거나, 1970년대에 정부에서 지은 공용주택에서 빠듯한 벌이로 사는 이민자 가족의 일원이다. 흥미롭게도 전자의 경우 자전거 이용에 적극적인 반면 후자는 부정적이라고 한다. 런던 시에서 생활 방식에 따라 런던 시민들을 일곱 가지 분류로 나눠 자전거 이용 가능성을 타진해봤더니, 그 결과 은퇴한 뒤 6존에 사는 노인들 다음으로 자전거에 부정적인 태도를 가진 사람들이 육체노동자들이었다. 그다음에는 이민자들이 있었다. 즉, 자전거를 이용하느냐 마느냐는 개인의 선택이라기보다는 그 사람이 속한 문화 등 다른 요인에서 절대적으로 영향을 받는다. 예컨대 런던의 자전거 이용자는 30대 남성이 압도적으로 많지만, 네덜란드에서는 90퍼센트가 여성이라고 한다.

몇 년 전 자전거 문화를 홍보하는 덴마크 출신의 사진가 마이켈과 인터뷰를 한 적이 있다. 마이켈은 처음엔 코펜하겐에서 자전거 타는 사람들을 담은 스냅사진을 온라인에 올리는 것으로 시작해, 나중에는 세계 각 도시를 다니며 자전거 문화를 홍보하는 홍보대사로 변신했다. 그는 이런 인상적인 말을 남겼다.

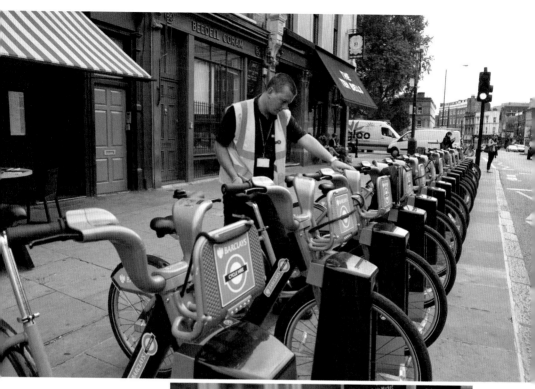

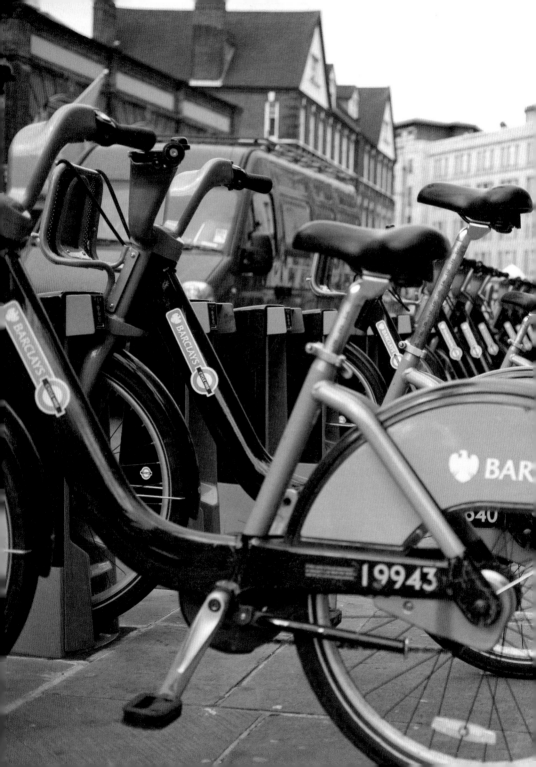

"더 많은 사람들이 더 자주 자전거를 타도록 권장하려면 헬멧을 쓰라는 둥 자전거에 부정적인 인상을 심어주는 캠페인을 해서는 안 된다. 자전거 이용자의 안전을 위해서는 자전거 전용도로를 만들거나 차를 느리게 달리도록 규정 속도를 낮추는 게 훨씬 효과적이다."

2013년 3월, 런던의 시장 보리스 존스가 발표한 런던의 자전거 사업 계획에 따르면 앞으로 10년간 9억 파운드 이상이 투자될 예정인데, 이는 자전거 이용 비율을 단 5퍼센트 높이기 위해 필요한 예산과 시간이다. 사람의 습관을 바꾸는 데 이처럼 놀랄 만큼 장기적인 계획이 필요하다. 런던 자전거 이용자들을 가장 흥분시킨 핵심 사업은 런던의 서쪽부터 동쪽을 가로지르는 자전거 전용 도로 '크로스레일(crossrail)'로, 2016년에 완공될 예정이다. 총 길이 25킬로미터의 이 길은 유럽에서 가장 긴 자전거 전용도로일 뿐 아니라 도시 중심을 관통하는 런던 시 최초의 도로 공사가 될 것이다. 도시 어디서든 자전거로 중심까지 빠르게 이동하기 쉽고, 자동차 도로와는 높은 턱으로 구분되어 자전거 이용자의 안전을 보장한다. 또, 자전거 이용을 권장하기 위해 런던 시내 일부에서 자동차 주행 속도를 30킬로미터로 제한하기로 했다. 30킬로미터 이하로 달리는 차와 교통사고가 날 경우 자전거 탑승자 혹은 보행자는 기껏해야 경미한 수준의 타박상을

○ 보리스 바이크

입기 때문이다.

　　자동차가 중심인 도시의 문제점은 공해, 소음, 치명적인 교통 사고만이 아니다. 많은 도시에서 보행자 전용도로를 만드는 중요한 동기는 지역 경제 활성화다. 자동차도로나 주차장이 있을 자리에 상점과 카페, 녹색 공간을 만들면 지역 경제는 물론 부동산 가격을 높일 수 있기 때문이다. 도시의 도로마다 사람으로 붐비면 빈 건물에 그라피티를 그리거나 주차된 차를 부수는 반사회적인 행동이 줄어드는 잠재적인 효과도 기대할 수 있다. 짧은 거리를 자전거로 이동하게 권장할 경우 자전거 관련 산업 또한 부흥한다. 런던 경제대학의 연구 결과에 따르면 자전거 산업은 영국 경제 발전에 약 20억 파운드 정도의 기여를 할 것이고, 2만3,000명 정도의 일자리를 창출할 것이라고 전망했다. 실제로 지난 1년 사이에만 우리 집 근처에 자전거 상점이 세 곳, 수리점이 한 군데 새로 개업했다. 브릭 레인과 크라큰웰 로드와 같은 번화가에는 맞춤 전문 자전거 상점도 늘어났다. 하지만 쿨해 보이는 자전거는 300파운드 이상의 거금을 들여야 살 수 있어 자전거 대중화에는 그다지 기여하지 못한다.

　　런던 시의 궁극적인 목표는 자전거가 일상인 도시다. 여기에 가장 기본이 되는 것이 바클리 자전거 대여 제도다. 흔히 보리스 바이크라고 불리는데, 현재 런던의 시장인 보리스 존슨이 자전거 대여제를 시작하고 이 자전거를 몸소 타고 다니며 공식 일정을 수행하는 등 스스로 홍보대사를 자처하면서 이런 애칭이 붙었다. 하지만, 일개 도시의 시장이 독단적으로 결정할 수 있는 일은 많지 않으며, 실은 여론, 즉 시대정신을 따른 것이다.

처음으로 공공 자전거를 공식적으로 상정한 것은 2007년 당시 런던의 시장이었던 켄 리빙스턴이다. 파리의 공공 자전거 대여제를 보고 깊은 인상을 받아 런던의 공공 자전거 대여제를 착안한 것이다. 그리고 캐나다에서 개발되고 몬트리올에서 시행되고 있는 자전거 대여 전산화 시스템 '빅시(Bixi)'를 수입하기로 한다. 혁신적인 동시에 시류에 부합하는 이 계획은 별 반대 없이 2010년 7월 현실화됐다. 처음부터 지금까지 많은 지지를 받은 이 자전거 대여제는 2011년에는 브릿 인슈어런스 디자인 어워드(Brit Insurance Design Awards)에 후보로 오르기로 했다.

보리스 바이크의 아름다움은 자전거보다는 도킹 스테이션, 즉 연중 24시간 언제든 대여하고, 반납할 수 있는 편리함에 있다. '도킹 스테

○ 보리스 바이크

이선'이라고 불리는 무인 자전거 대여소가 런던 전역에 300개 이상 운영되어, 대여와 반납을 각각 다른 도킹 스테이션에서 할 수 있다. 자전거를 이용하는 가장 편리한 방법은 홈페이지에서 회원으로 가입한 후 회원용 카드를 발급받는 것이다. 이 카드가 있으면 별도의 절차 없이 자전거를 대여하고 반납할 수 있다. 또 매번 대여 후 최초 30분을 무료 사용할 수 있다. 회원 가입을 하지 않고 사용하고 싶은 관광객들은 자전거 대여소의 인식기에 신용카드를 인식시키기만 하면 된다. 그러면 대여소의 단말기에서 영수증과 함께 자전거의 잠금장치를 푸는 비밀번호 5자리를 알려준다. 반납할 때 사용한 시간에 따른 요금이 신용카드로 청구된다. 사용료는 자전거의 보수 등 대여제를 지속하는 데 기여한다.

런던은 현재 보리스 바이크와는 별개로 e—바이크, 즉 전기 모터로 가는 자전거를 공유하는 제도를 논의 중이다. 경사가 급한 지역이나 지하철역과 멀리 떨어진 기차역 주위에 설치할 예정이라고 한다. 도시에서 자전거를 못 타겠다는 변명거리가 완전히 사라지는 셈이다. 2020년, 런던은 계획처럼 자전거가 일상인 도시로 변모해 있지 않을까.

○ 런던의 착한 가게

↕ Barclay Cycle

바클리 자전거 대여제도는 연중 무휴 24시간 자전거를 대여하고, 반납할 수 있는 편리한 제도다. 런던 전역에 있는 '도킹 스테이션'에서 신용카드를 이용해 한두 단계의 본인 인증을 거치면 누구나 사용할 수 있다. 기본료에는 보험이 포함되어 있어 행여 발생하는 사고로 인한 경제적인 손실을 대비해준다.

how to use

요금 | 일일 기본요금 2파운드에 최초 30분의 무료 이용이 포함된다. 최초 사용 이후 1시간까지 1파운 드, 1시간부터 1시간 반까지 4파운드, 2시간 6파운드 등 사용료에 할증이 붙는다. 가격 대비 가장 효율 적인 사용은 1시간 이내로 총 대여료는 3파운드다. 여러 차례 반납과 대여를 반복해도 기본료는 하루 에 한 번만 부과되는 점을 적극 이용할 것. 최대 이용 가능 시간은 24시간이며 하루 이상 반납하지 않 으면 150~300파운드의 벌금을 물게 되니 주의. 반납하려는 도킹 스테이션에 빈자리가 없어 다른 곳으 로 이동해야 할 경우, 17분간의 반납 시간을 무료로 준다.

대여 및 반납 | 바클리 바이크 홈페이지에서 대여 및 반납을 위한 도킹 스테이션 지도를 PDF 파일로 다운받을 수 있다. 또 공식 어플리케이션을 스마트폰에 다운받으면 GPS를 이용해서 가장 가까운 도 킹 스테이션의 위치를 확인할 수 있다.

홈페이지 | www.tfl.gov.uk/barclaycyclehire

○ 보리스 바이크

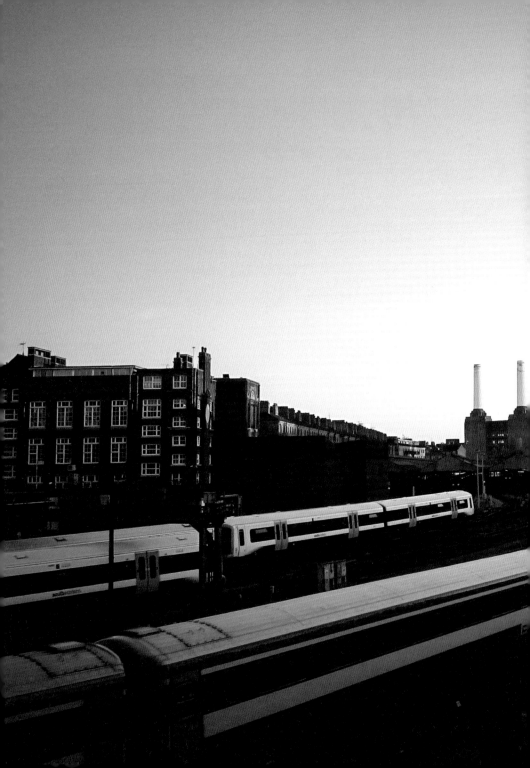

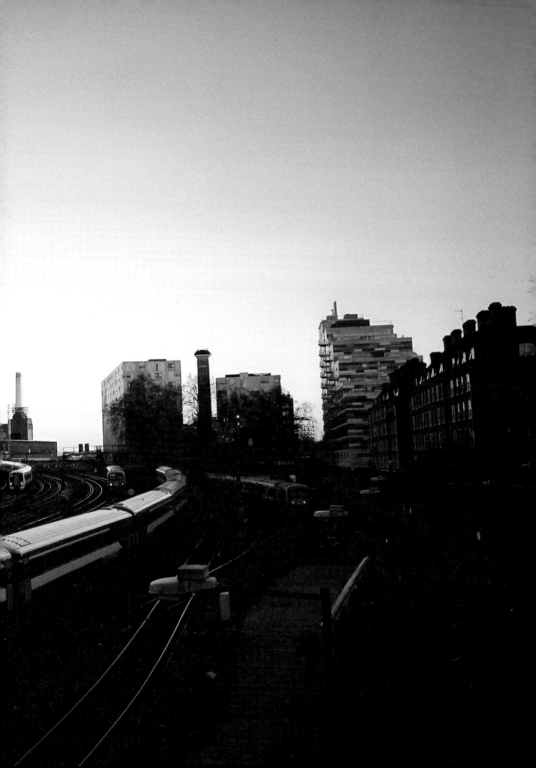

런던의 착한 가게

모두가 함께 살아가는 세상을 꿈꾸는 런던의 디자이너-메이커 13인

ⓒ박루니, 2013

초판 인쇄 2013년 8월 22일
초판 발행 2013년 8월 29일

지은이 박루니
펴낸이 정민영
책임편집 손희경
편집 박주희
디자인 이정민
마케팅 이숙재
제작처 한영문화사

펴낸곳 (주)아트북스
출판등록 2001년 5월 18일 제406-2003-057호
주소 413-120 경기도 파주시 회동길 216 2층
대표전화 031-955-8888
문의전화 031-955-7977(편집부) 031-955-3578(마케팅)
팩스 031-955-8855
전자우편 artbooks21@naver.com
트위터 @artbooks21
홈페이지 www.artinlife.co.kr

ISBN 978-89-6196-146-2 03600

이 도서의 국립중앙도서관 출판시도서목록(CIP)은 서지정보유통지원시스템 홈페이지(http://seoji.nl.go.kr)와
국가자료공동목록시스템(http://www.nl.go.kr/kolisnet)에서 이용하실 수 있습니다.(CIP제어번호: CIP2013014958)